# 孝穆刻竹

顔文樑題

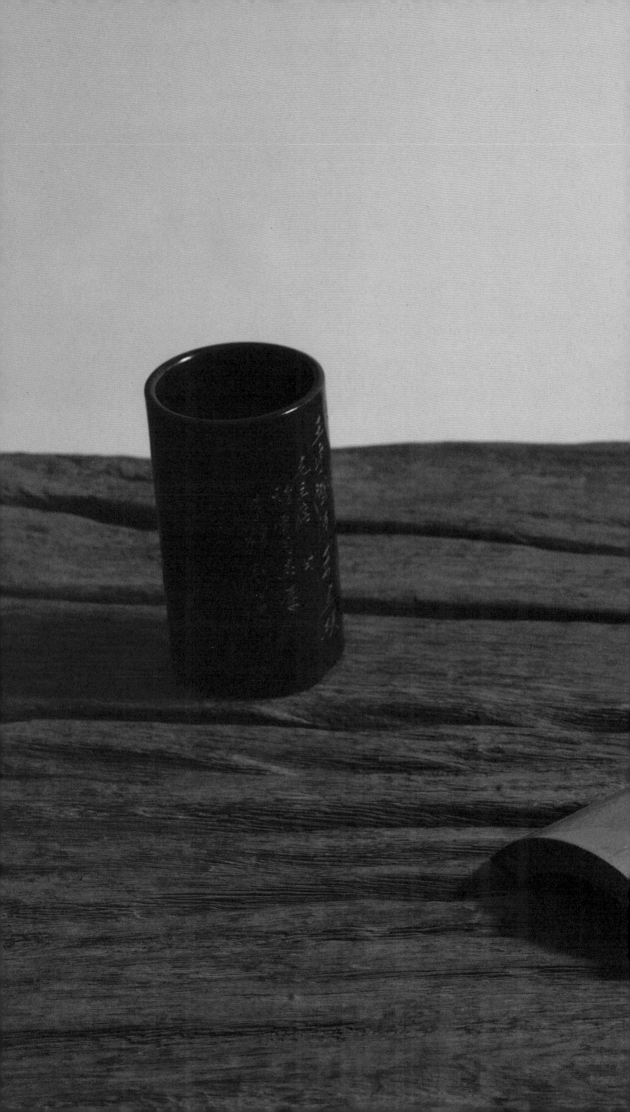

砚台·笔筒
镇纸·紫砂壶

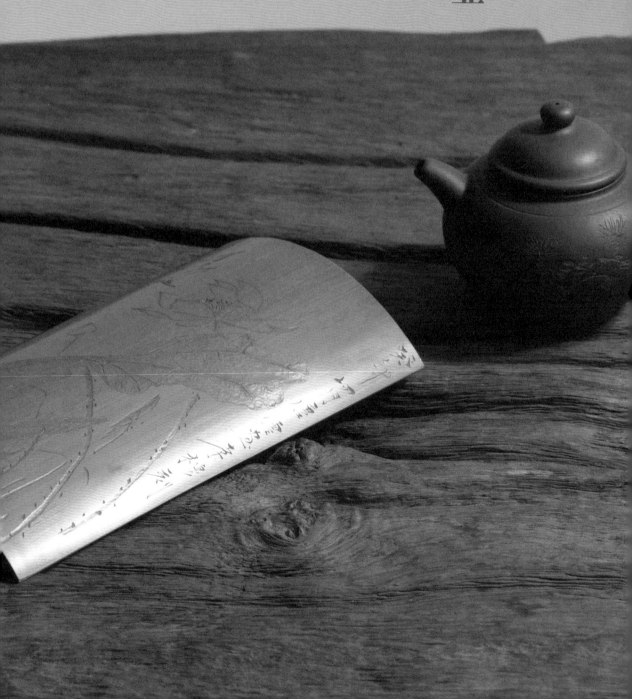

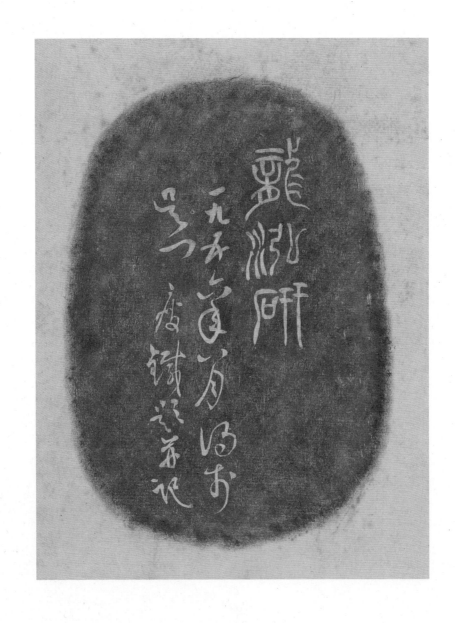

**钱瘦铁书龙泓砚铭**（砚盖）

一九五六年　纵二一·五厘米　横九厘米

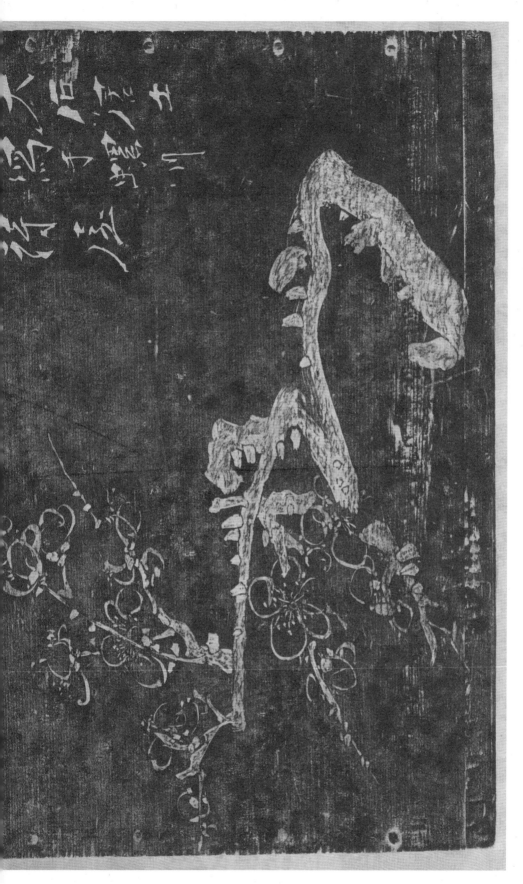

唐云画梅花 （木盒）

二十世纪五十年代　纵一九·四厘米　横三〇厘米

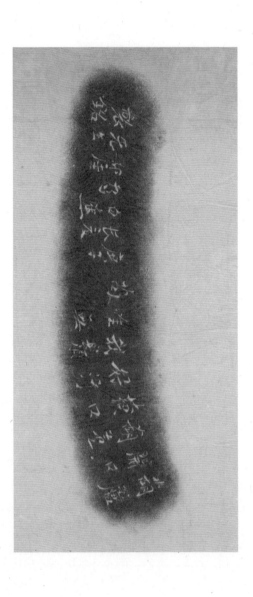

白蕉书『葫芦开口，葫芦掩口，好污我须惟无苟』（紫砂壶）

一九六〇年

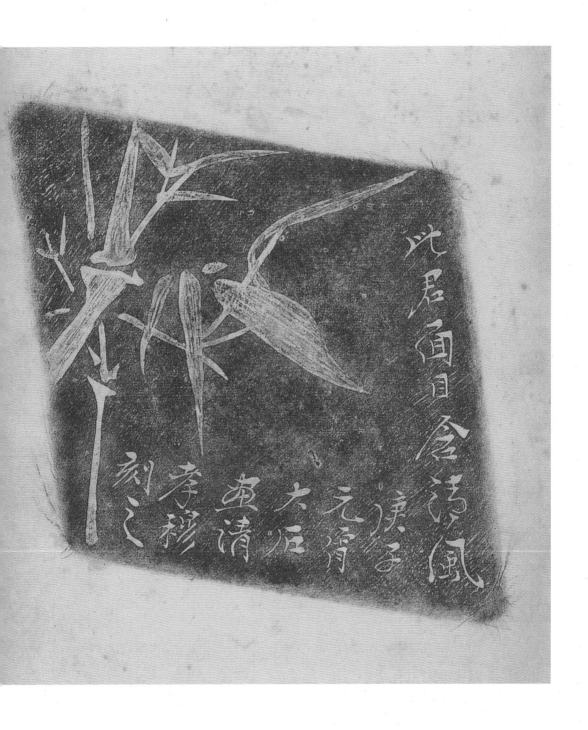

唐云画竹　（砚台）

一九六〇年　纵一三·五厘米　横一三·五厘米

**唐云画花生荸荠**（砚盖）

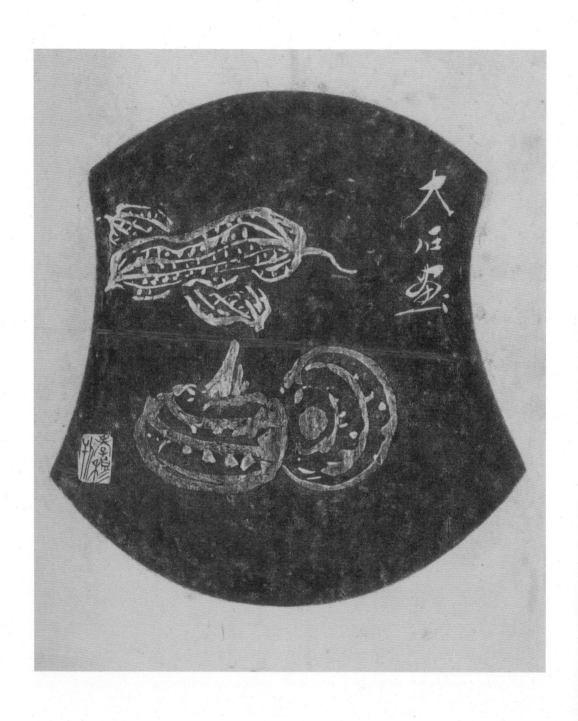

**唐云画花生荸荠**（砚盖）
一九六二年　纵一三·五厘米　横一三厘米

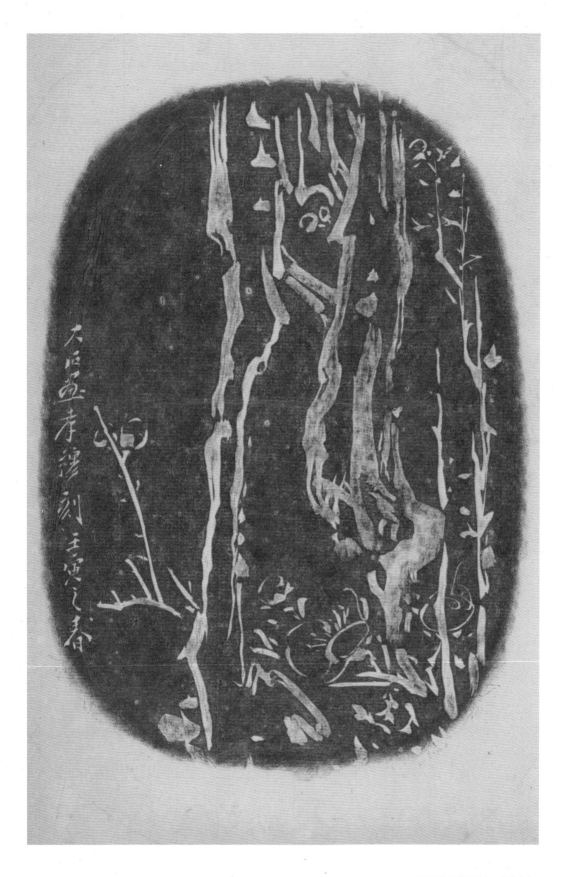

**唐云画老梅新枝** （砚台）

一九六二年　纵一八厘米　横一三厘米

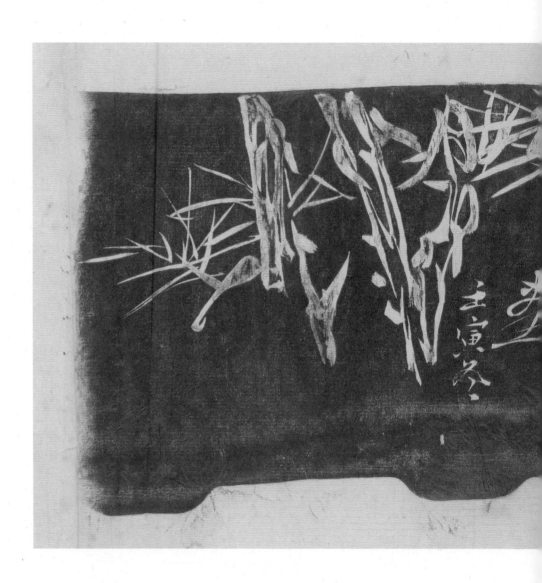

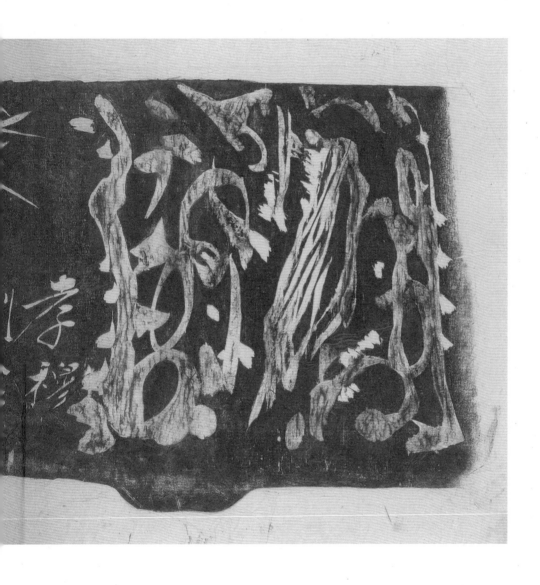

唐云画梅桩　（笔筒）

一九六二年　高一一·五厘米

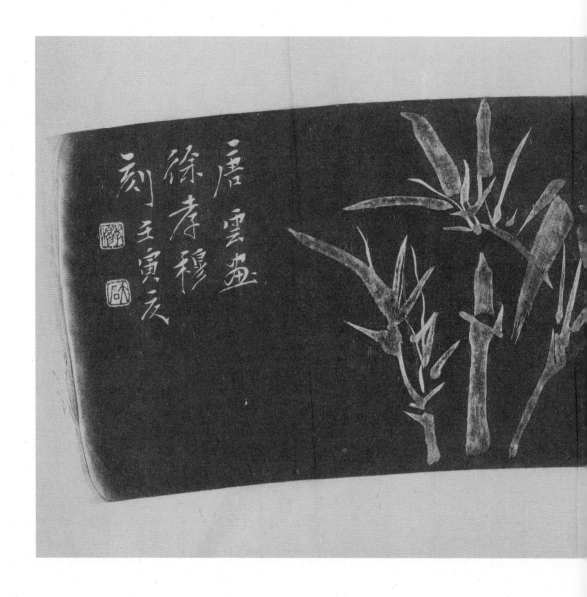

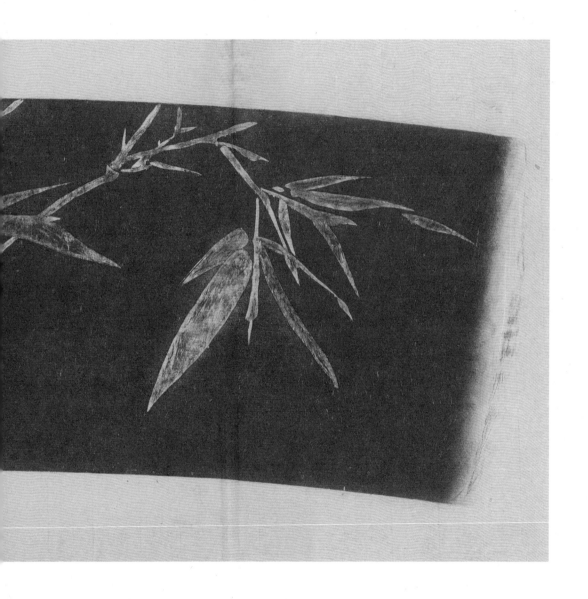

唐云画翠竹 （笔筒）
一九六二年 高一七厘米

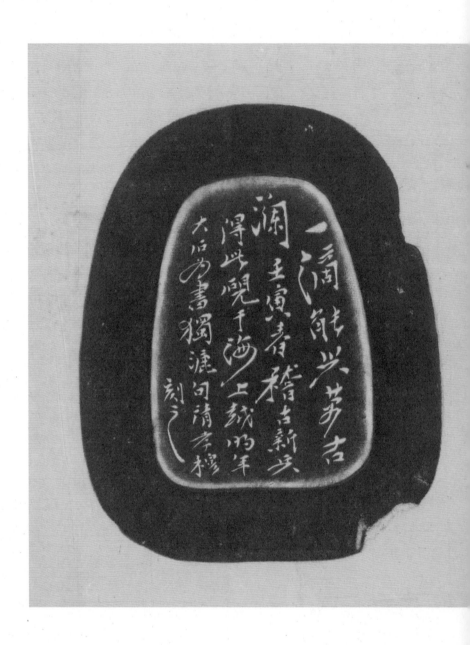

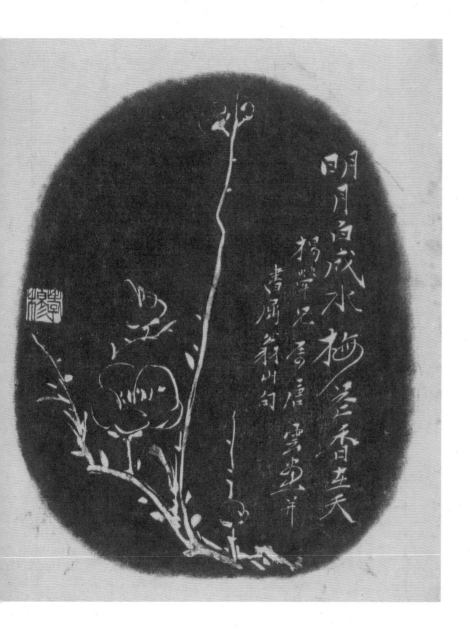

唐云书屈翁山诗句并画梅花 （砚盖 砚台）

一九六二年 纵一三·四厘米 横一〇·八厘米

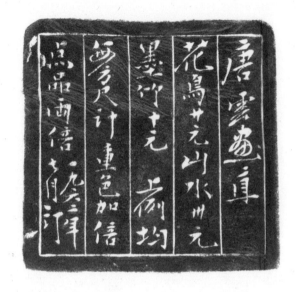

**唐云自书润格**（砚盖 砚台）

一九六二年　纵八·四厘米　横八·四厘米

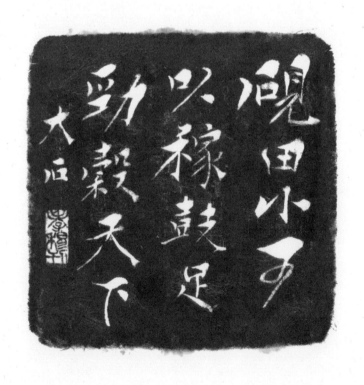

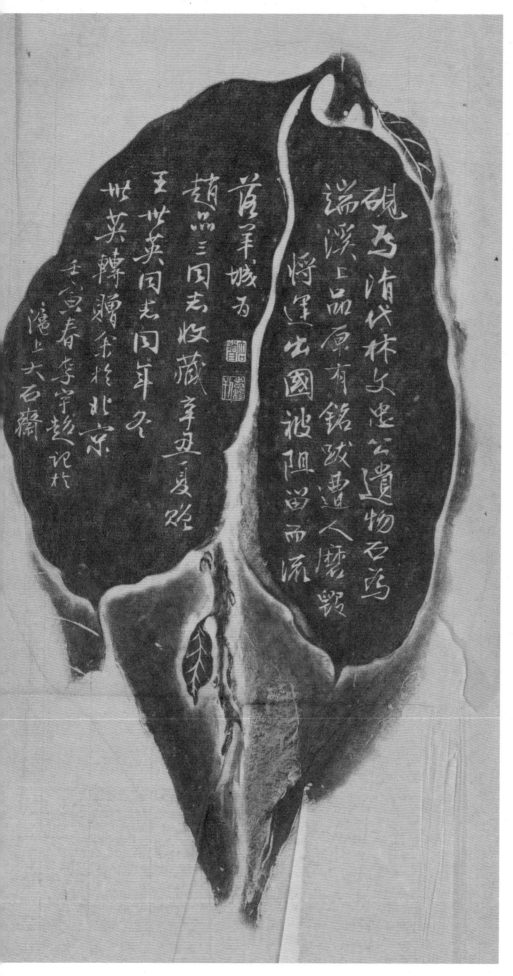

李宇超书林则徐砚 （砚台）

一九六二年 纵二九厘米 横一六厘米

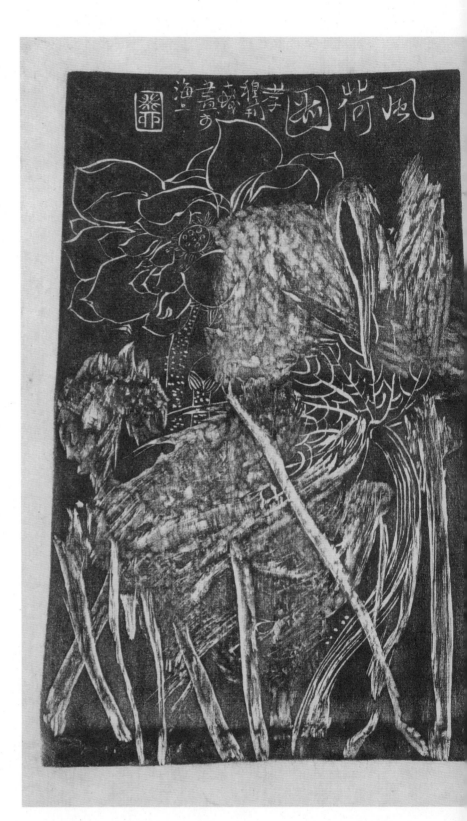

**程十发画风荷图**（砚台）

一九六三年　纵一八厘米　横二一・五厘米

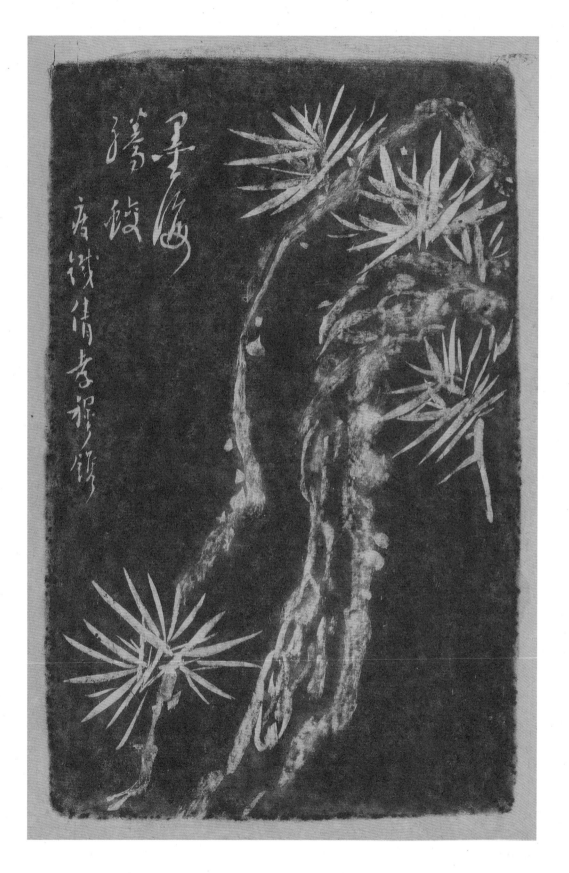

钱瘦铁画苍松 （砚台）

一九六三年　纵二三厘米　横一五厘米

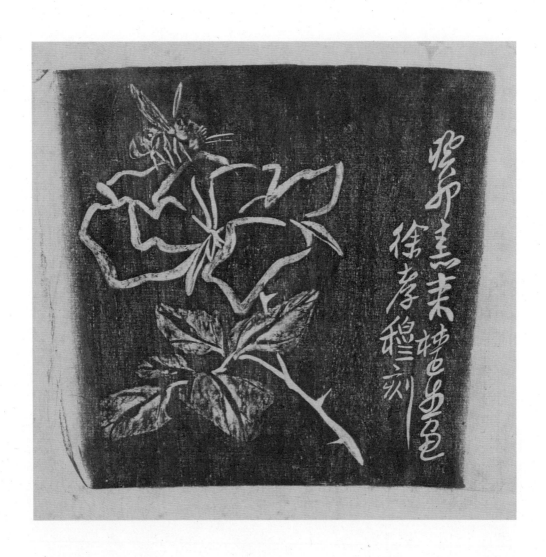

**来楚生画花卉蜜蜂** （笔筒）

一九六三年　高一一·二厘米

唐云画竹 （砚台）

一九六三年　纵三·五厘米　横一三厘米

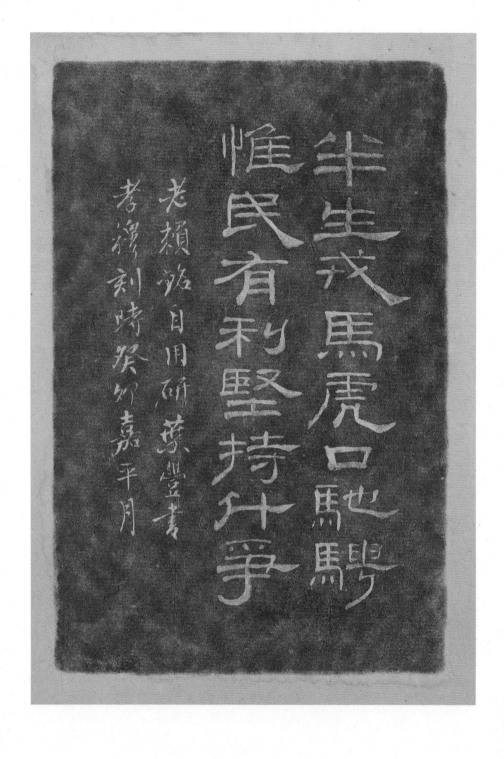

叶潞渊书 『半生戎马虎口驰骋，惟民有利，坚持斗争』（砚台）

一九六三年·纵一六厘米·横一〇·五厘米·

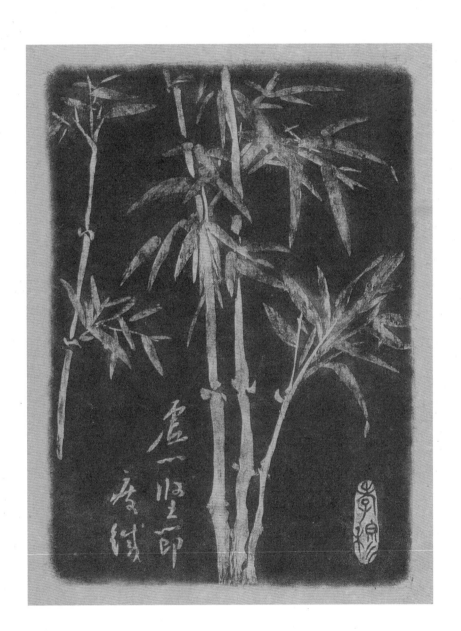

钱瘦铁画竹 （砚台）

一九六三年　纵一三·七厘米　横一〇厘米

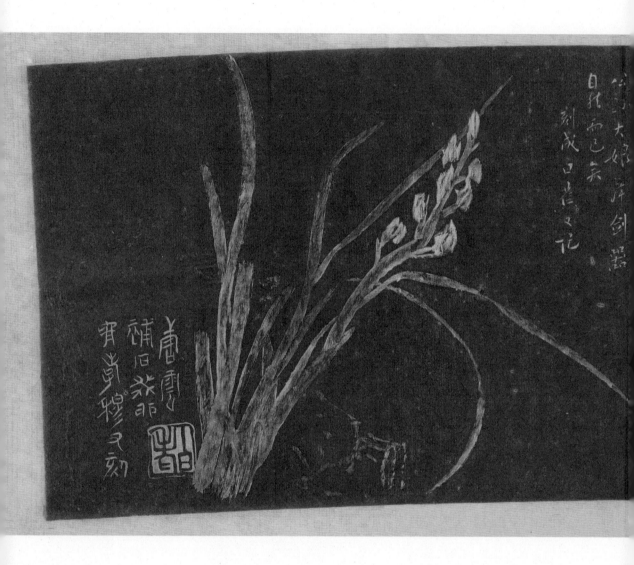

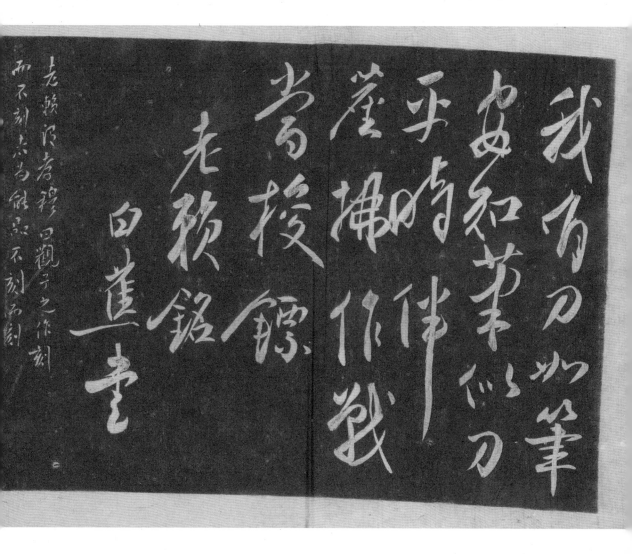

白蕉书"我有刀如笔，安知笔似刀，平时伴尘
拂，作战当梭镖"并画兰花 唐云补石 （笔筒）

一九六三年 高一六厘米

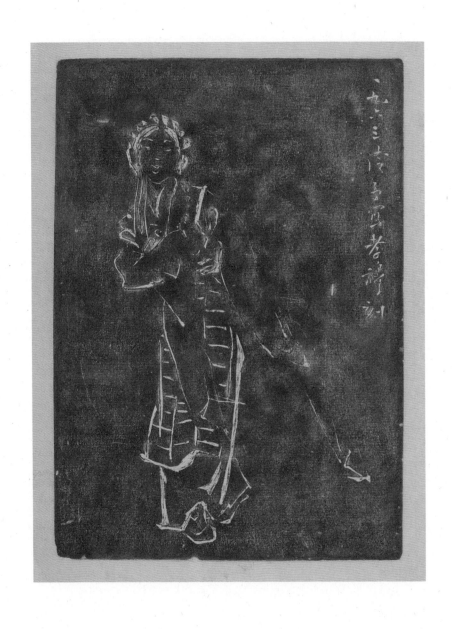

叶浅予画藏族舞蹈（锡砚盖）

一九六三年　纵一三·二厘米　横九·五厘米

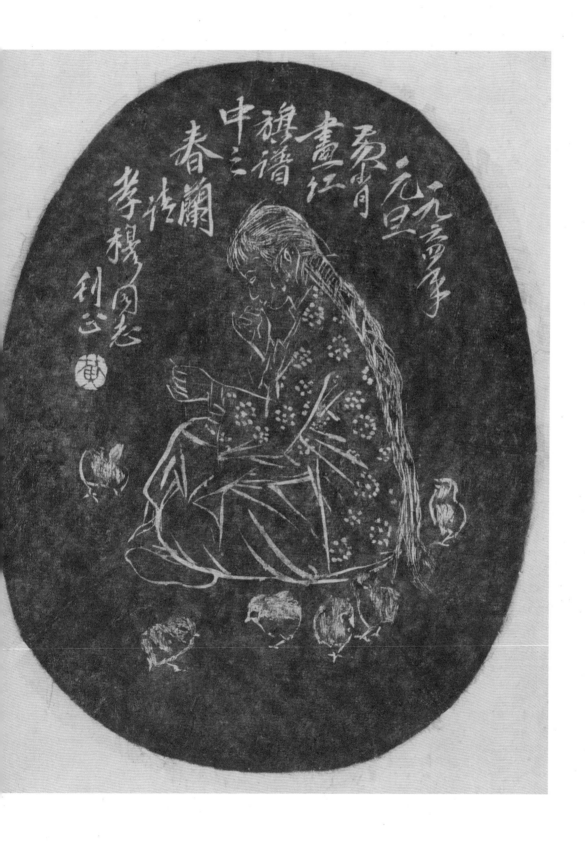

**黄胄画春兰** （砚台）

一九六四年　纵一九厘米　横一五·二厘米

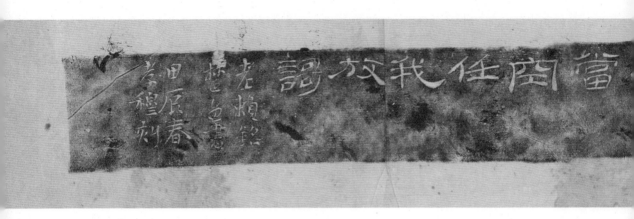

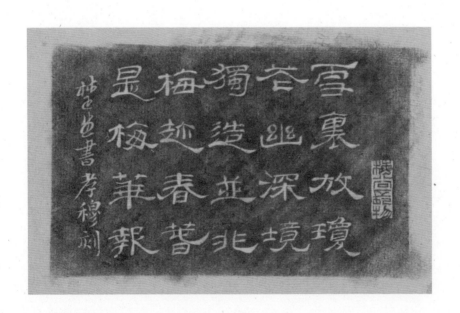

**来楚生书"雪里放琼花，幽深境独造，并非梅迹春，春是梅华报"**（砚台）

一九六四年 纵六厘米 横九·五厘米

来楚生书"大海为镜，银河为梳，皓月当空，任我放歌"（砚台）

一九六四年　纵四厘米　横三九·五厘米

風雨送春歸　飛雪迎春到　已是懸崖百丈冰　猶有花枝俏

俏也不爭春　只把春來報　待到山花爛熳時　她在叢中笑

詞意

千金璧不易　我黟墨喜一斤石　平生藏研　使圉立銘　句知作　岩緣刊

**沈剑知书毛泽东《咏梅》并画梅花**　〔砚台〕

一九六四年

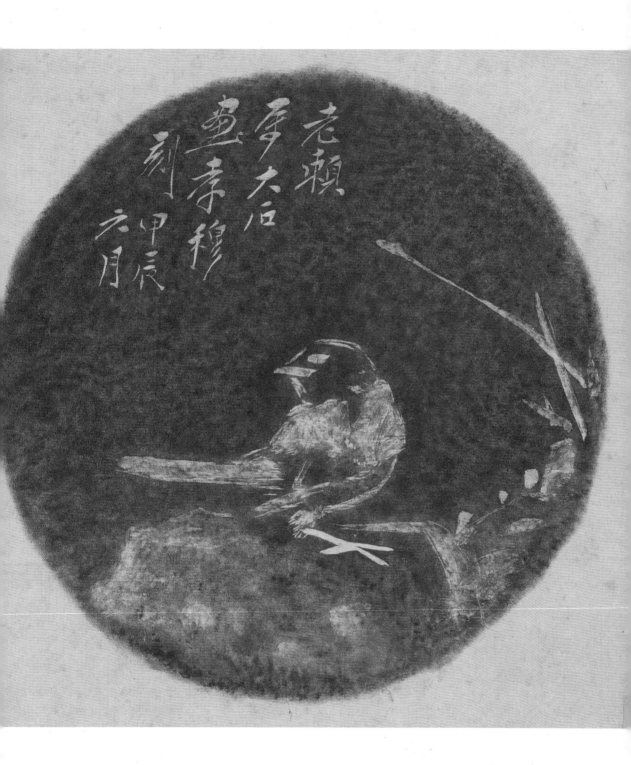

唐云画兰石小鸟（砚台 赖少其上款）
一九六四年　径一九厘米

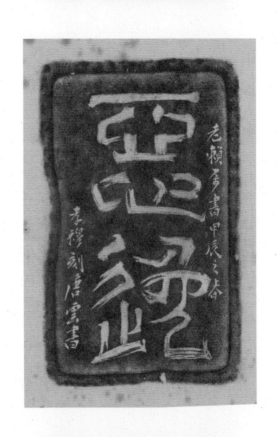

**唐云书"恶逸"**　（砚台 赖少其上款）

一九六四年　纵八·五厘米　横五·五厘米

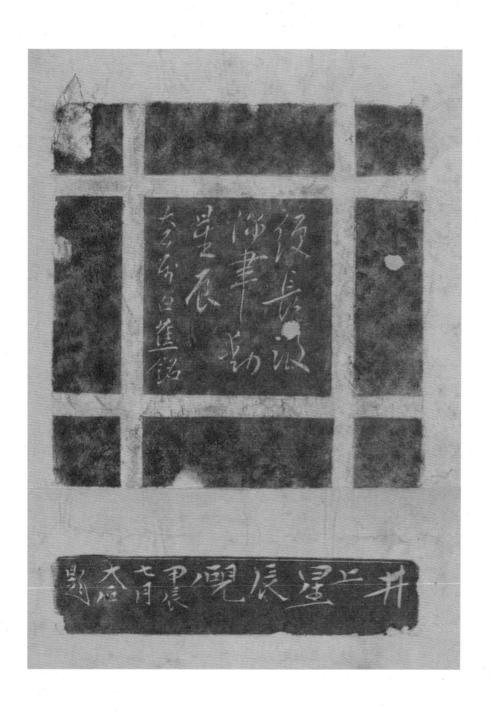

白蕉书"绠长汲深聿动星辰"唐云书井上星辰砚铭 （砚台）

一九六四年　纵一〇厘米　横一〇厘米

唐云书龙子砚铭　（砚台 张澍声上款）

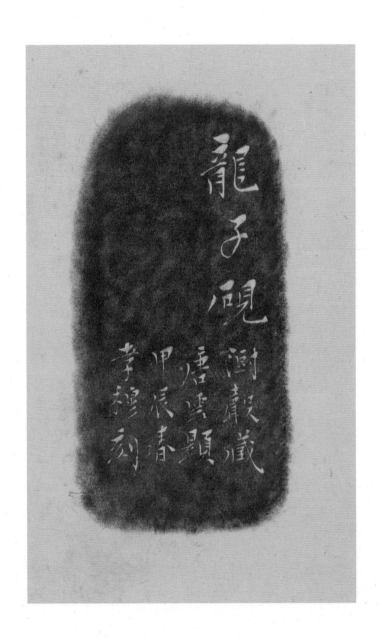

**唐云书龙子砚铭**　（砚台 张澍声上款）

一九六四年　纵一一厘米 · 横六厘米

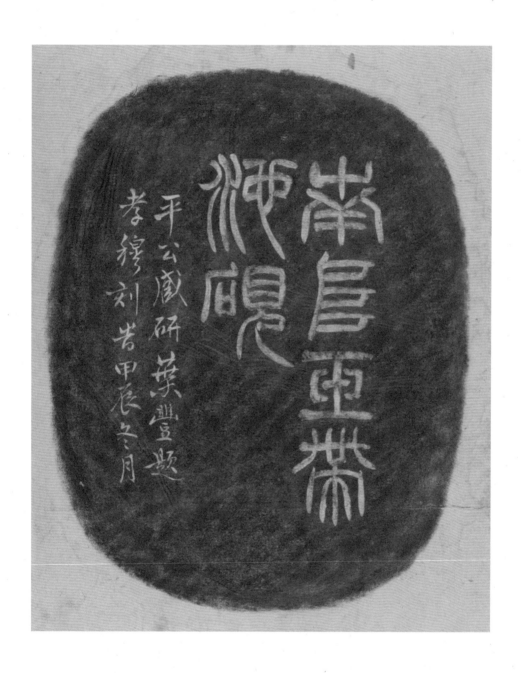

叶潞渊书南埠玉带池砚铭 （砚台）

一九六四年 纵一四厘米 横一一厘米

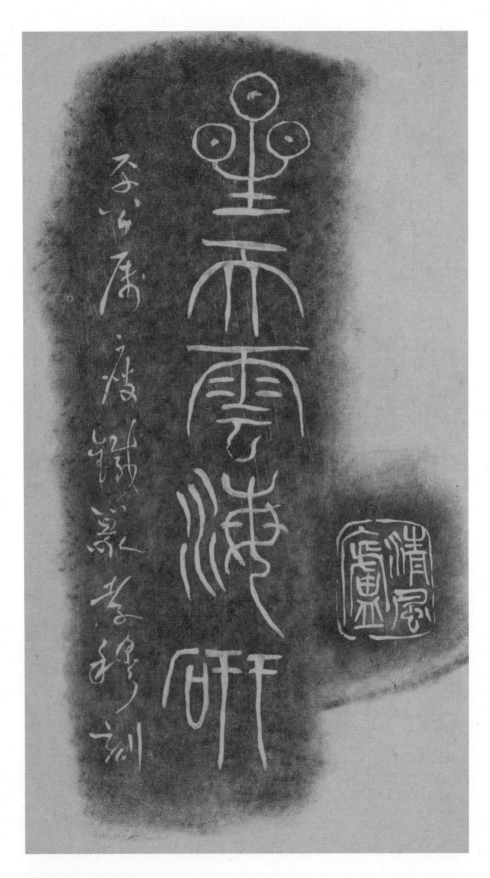

**钱瘦铁书星天云海砚铭**　（砚台）

一九六五年　纵二〇厘米　横一〇厘米

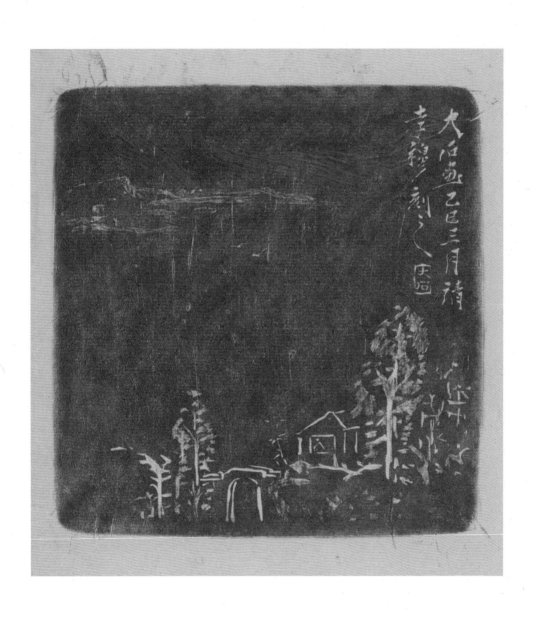

唐云画山水 （砚盖）

一九六五年　纵一一·五厘米　横一一·五厘米

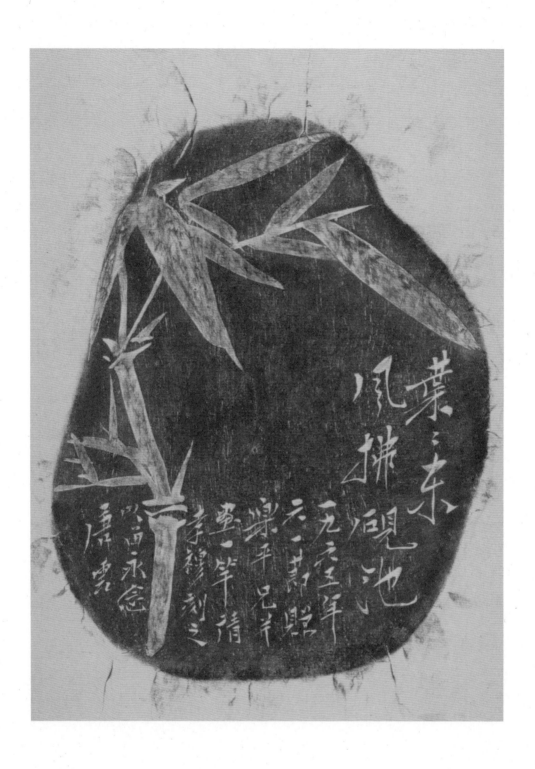

**唐云画翠竹** （砚台 张乐平上款）

一九六五年　纵一五厘米　横一二厘米

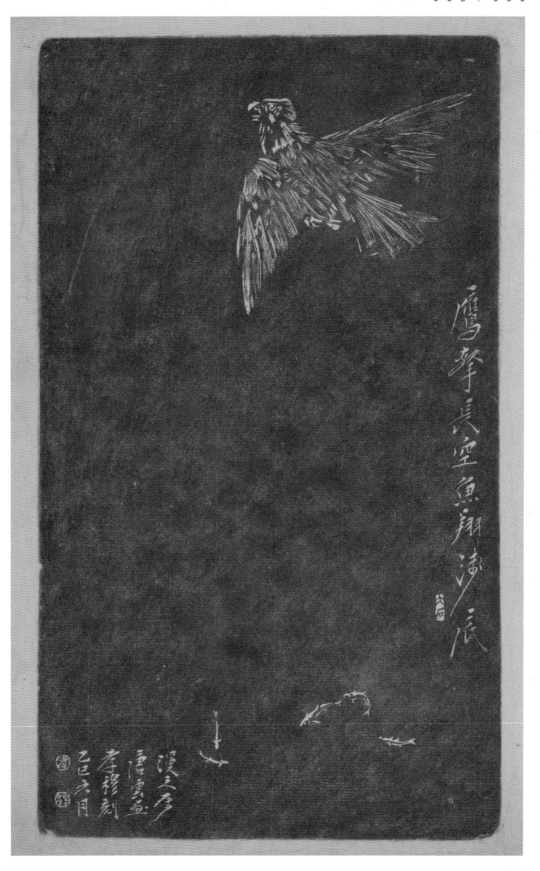

**唐云画飞鹰游鱼**（砚台 曹漫之上款）

一九六五年 纵二三厘米 横一四厘米

唐云画翠竹　（砚盖　白书章上款）

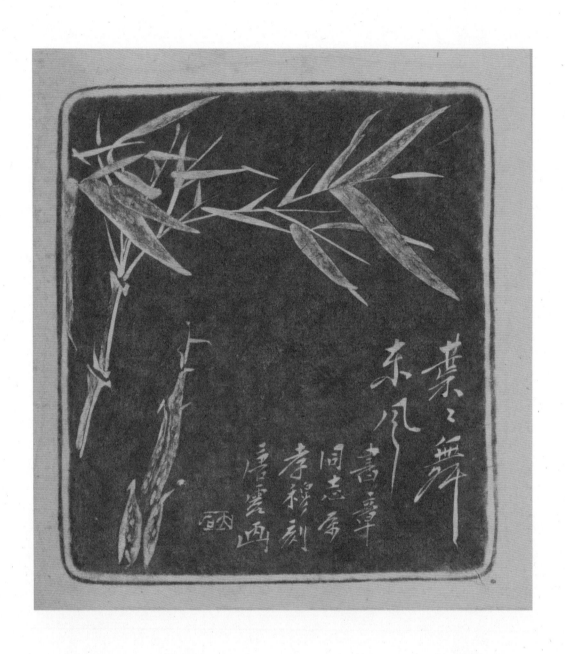

**唐云画翠竹**　（砚盖　白书章上款）

一九六五年　纵一三厘米　横一二厘米

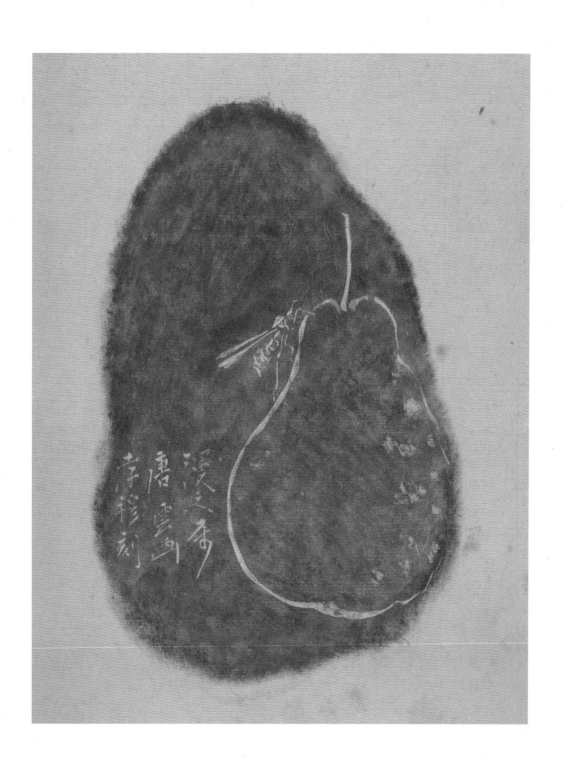

**唐云画生梨草虫** （砚台 曹漫之上款）

一九六五年　纵一五厘米　横一〇厘米

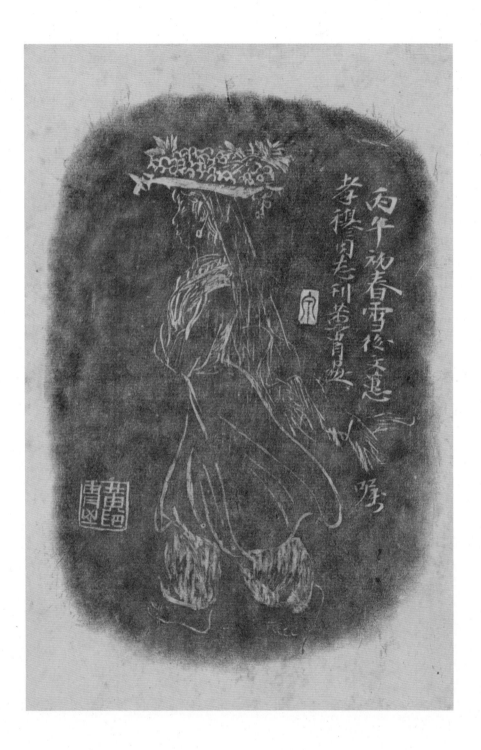

黄胄画少数民族妇女 （砚台）

一九六六年 纵一五厘米 横一〇厘米

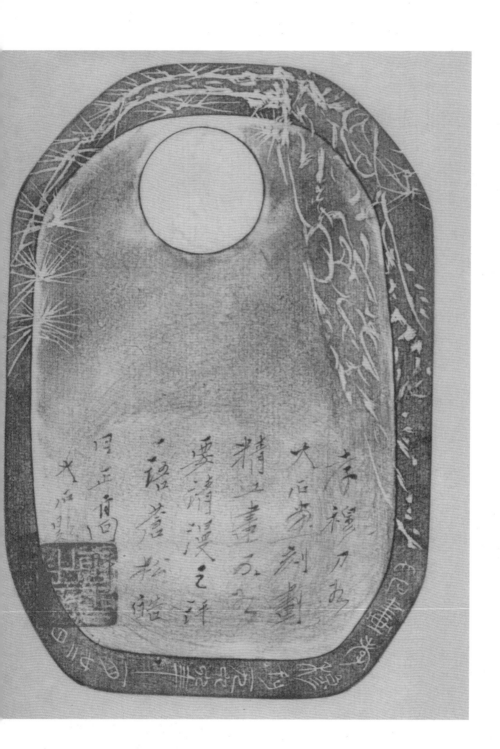

唐云画苍松皓月并题 （砚台）

一九六六年　纵一六·五厘米　横一一·五厘米

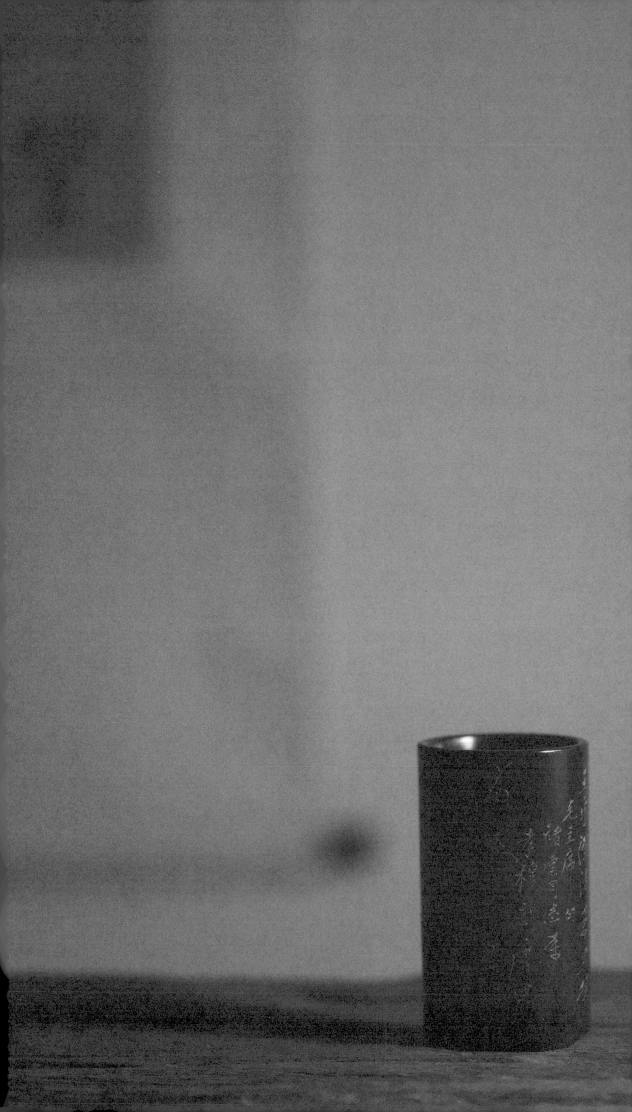

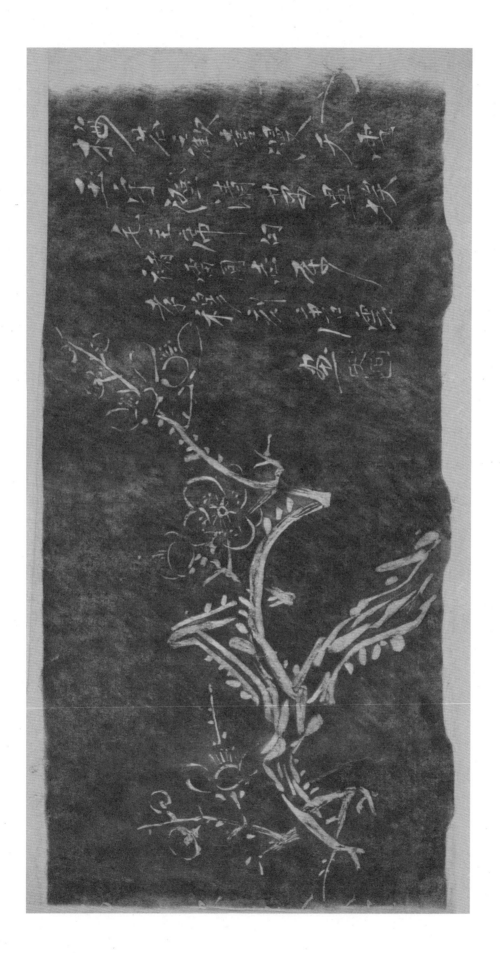

唐云书毛泽东句并画梅花 （笔筒 褚雷上款）

一九六六年 高一二厘米

白蕉书『承铁臂，藏锋犀，执中运外斗千奇』（镇纸）

二十世纪六十年代 纵二八·六厘米 横四·七厘米

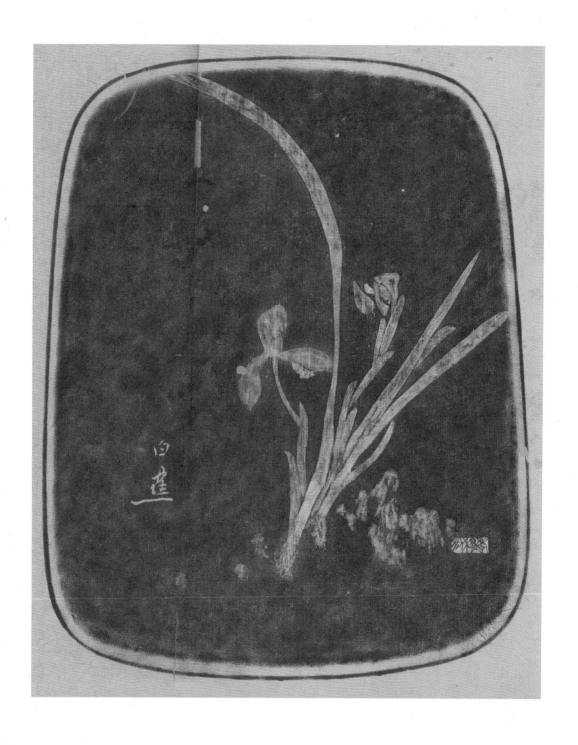

白蕉画兰花 （砚盖）

二十世纪六十年代　纵二一·二厘米　横一七·一五厘米

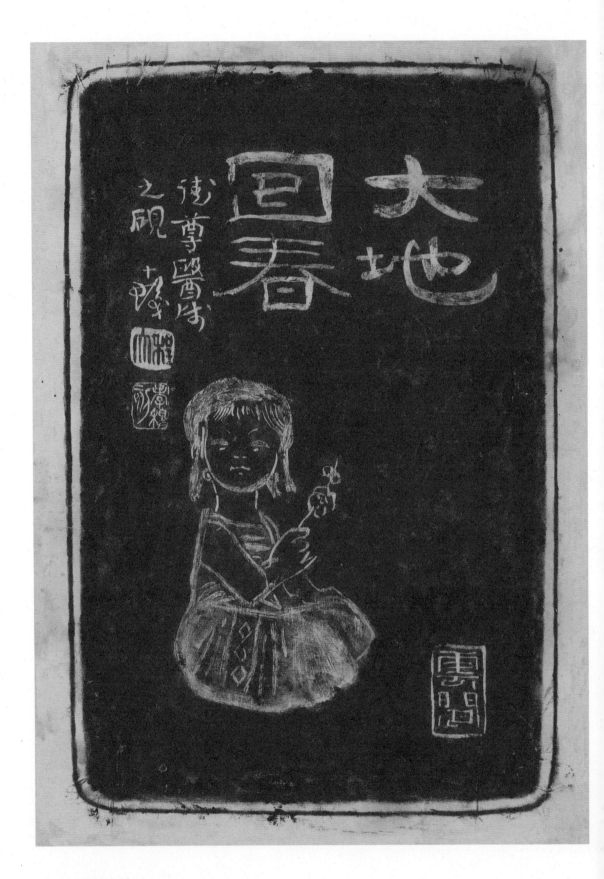

**程十发画云间女孩**（砚盖）

二十世纪六十年代 纵二三·八厘米 横一六厘米

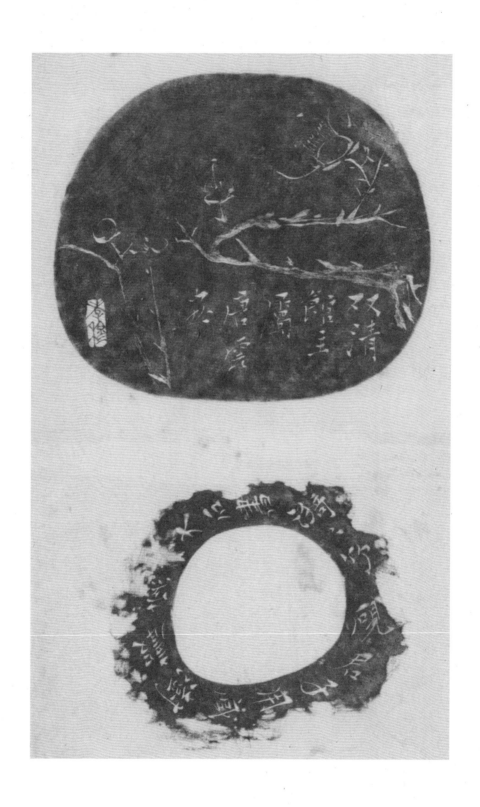

唐云书"漪漪竹砚，君子用藏"并画梅花 （砚台 砚盖）

二十世纪六十年代　纵八·七厘米　横一〇·二厘米

钱瘦铁书『冷香』并画梅花（砚台 砚盖 王一平上款）

二十世纪六十年代 纵一二厘米 横一〇·七厘米

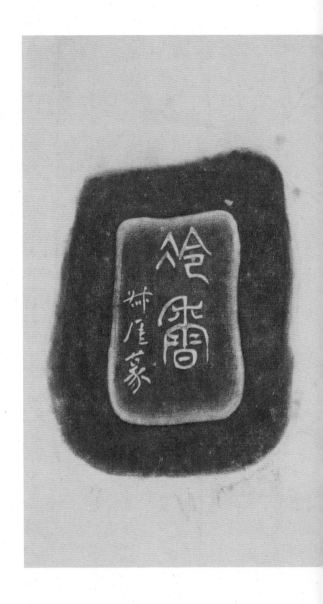

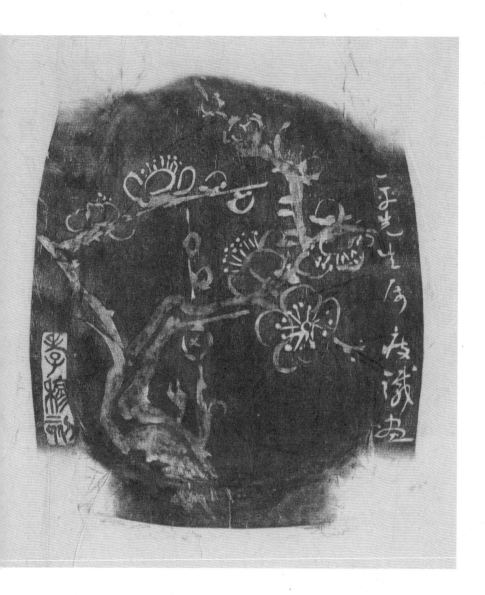

唐云画梅花　砚盖 曹漫之上款

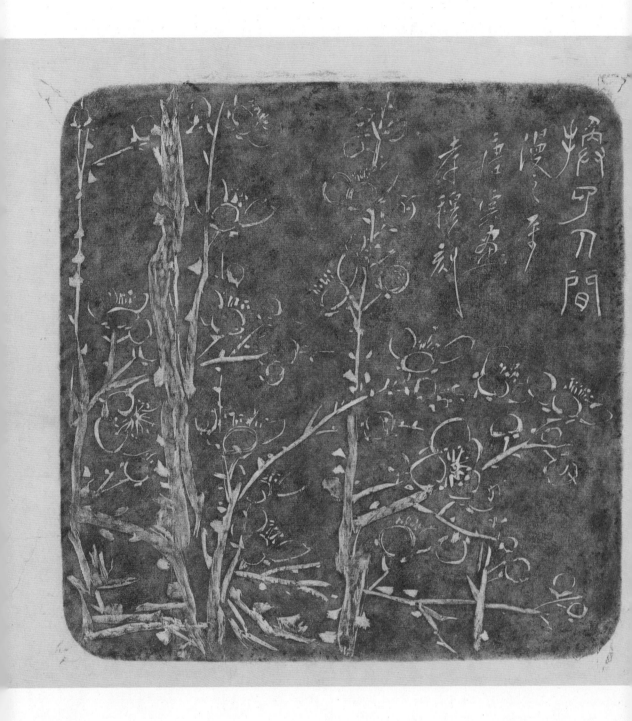

**唐云画梅花**　（砚盖 曹漫之上款）
二十世纪六十年代　纵一五·八厘米　横一五·九厘米

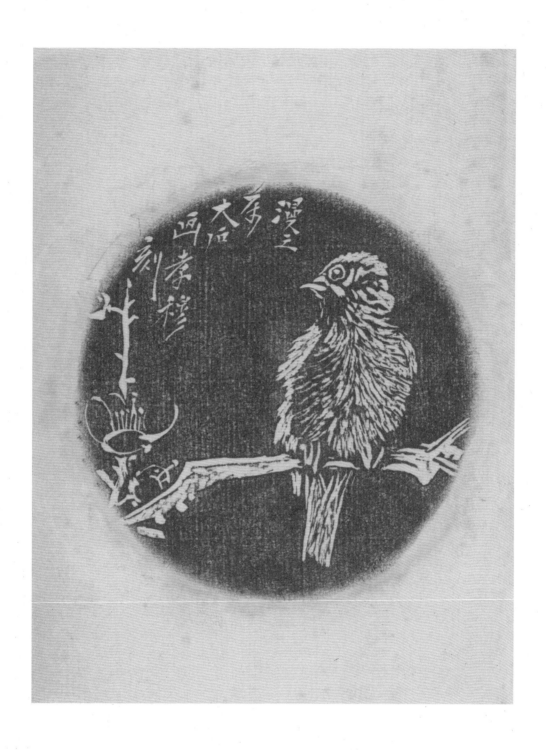

**唐云画梅枝停禽** （砚台 曹漫之上款）

二十世纪六十年代　径一一厘米

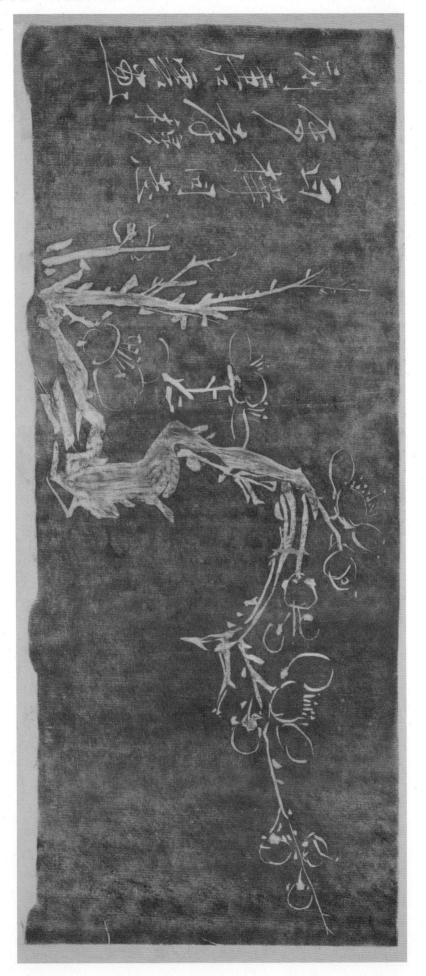

唐云画梅花（笔筒 白桦上款）

二十世纪六十年代　高二五·九厘米

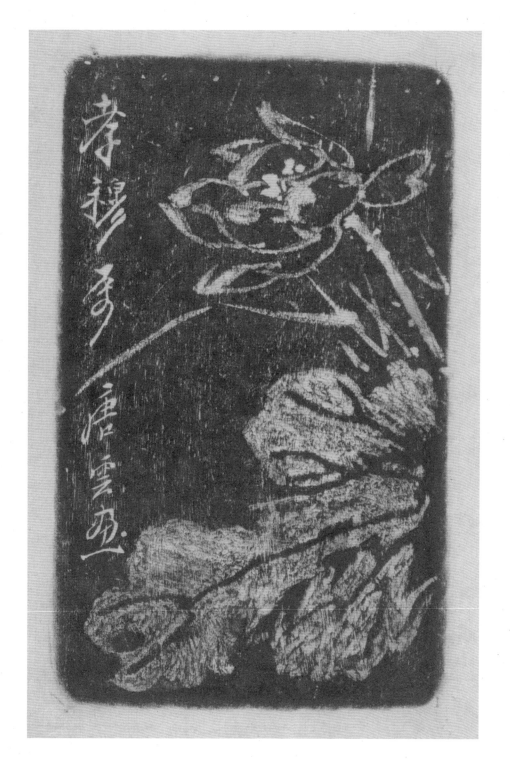

唐云画荷花 （砚盖）

二十世纪六十年代　纵一七·三厘米　横一〇·七厘米

二十世纪六十年代　径一七·六厘米

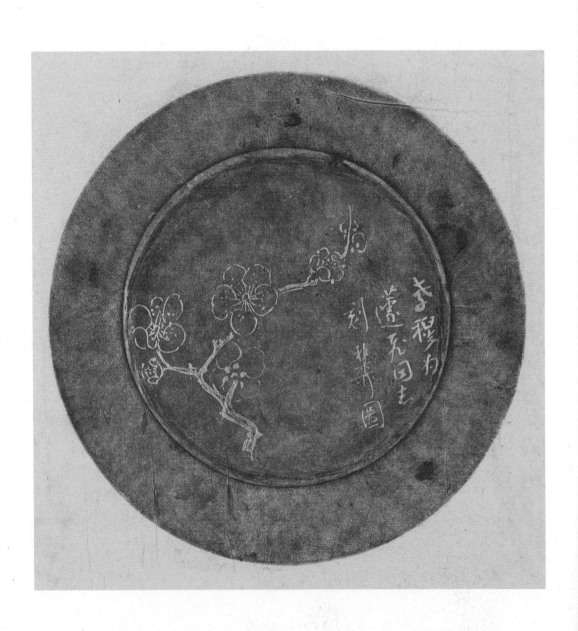

**谢稚柳画梅花**（砚台）
二十世纪六十年代　径一七·六厘米

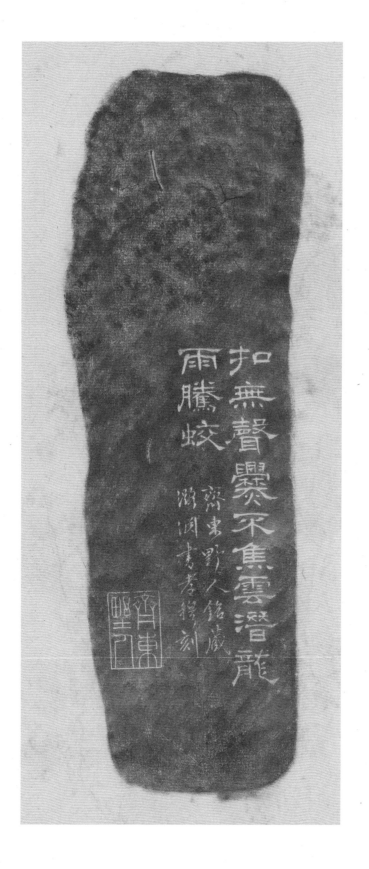

叶潞渊书『扣无声，爨不焦，云潜龙，雨腾蛟』（砚台 谷牧上款）

二十世纪六十年代 纵一九·二厘米 横六·六厘米

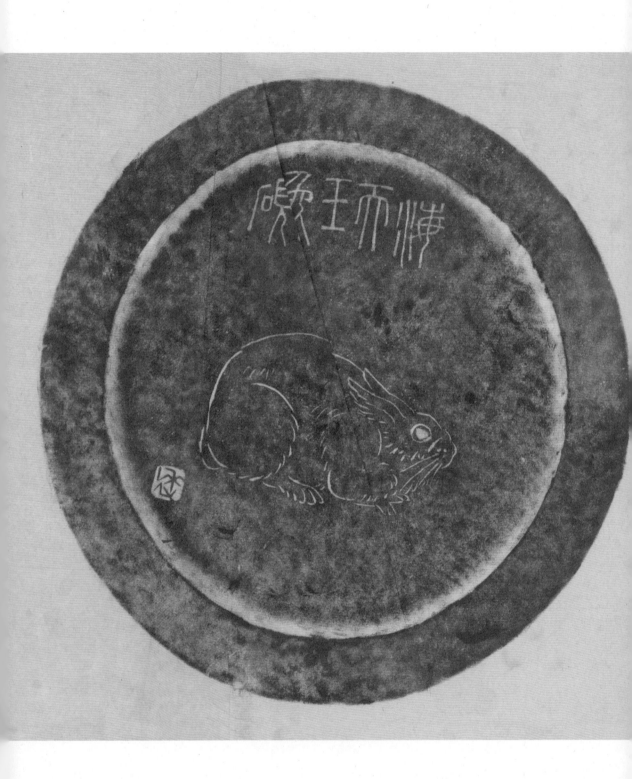

**徐孝穆书砚铭并画兔** （砚台）

二十世纪六十年代　径一八·二厘米

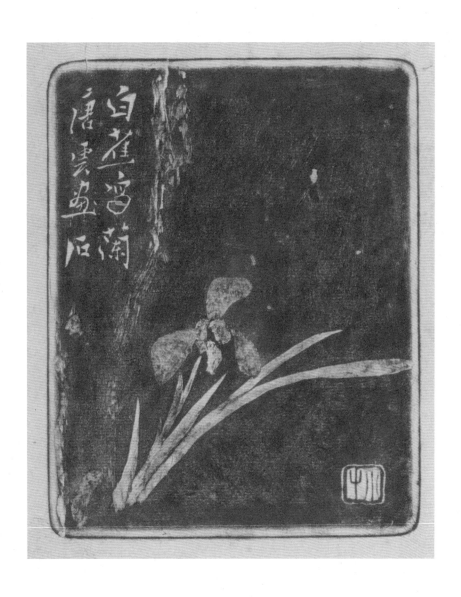

白蕉画兰 唐云画石 （砚盖）

二十世纪六十年代　纵一二·七厘米　横一〇·二八厘米

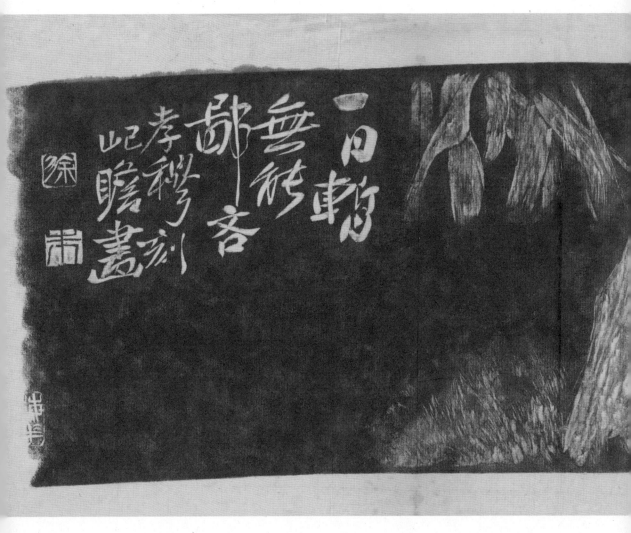

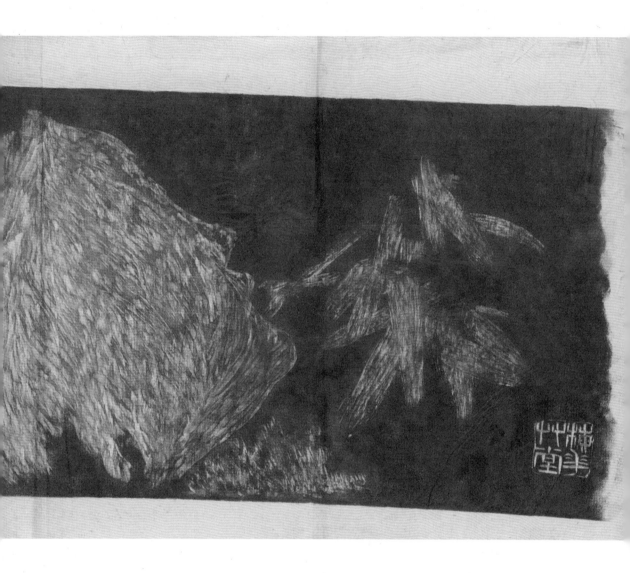

朱屺瞻画丛竹 （笔筒）

二十世纪六十年代　高一五·六厘米

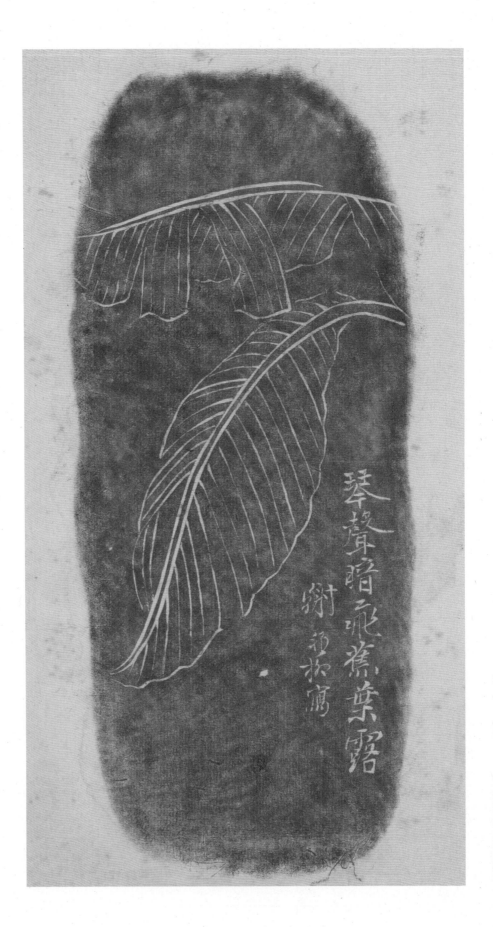

**谢稚柳画芭蕉**（砚台）

二十世纪六十年代 纵二二·二厘米 横九·三厘米

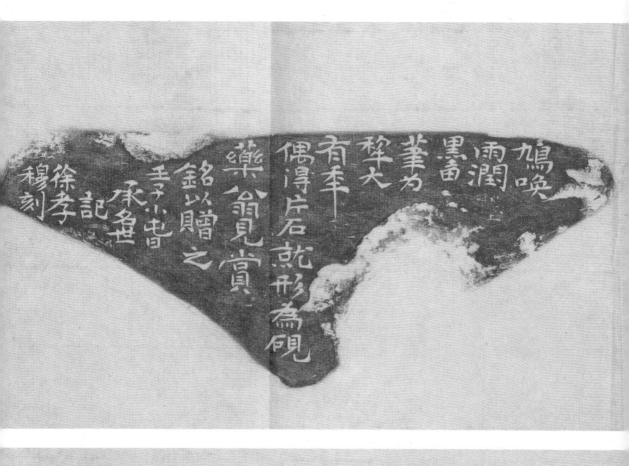

承名世书"鸠唤雨，润墨田，笔为犁，大有年。偶得片
石，就形为砚，药翁见赏，铭以赠之"（砚台 砚底）

一九七二年　纵六·八厘米　横一六·九厘米

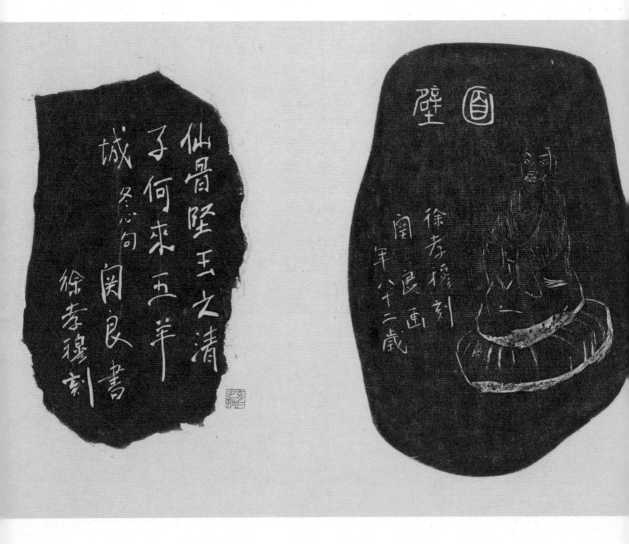

**关良书"仙骨坚，玉之清，子何来，五羊城"并画面壁图**（砚台 砚盖）

一九七二年　纵二二·三厘米　横一五·六厘米

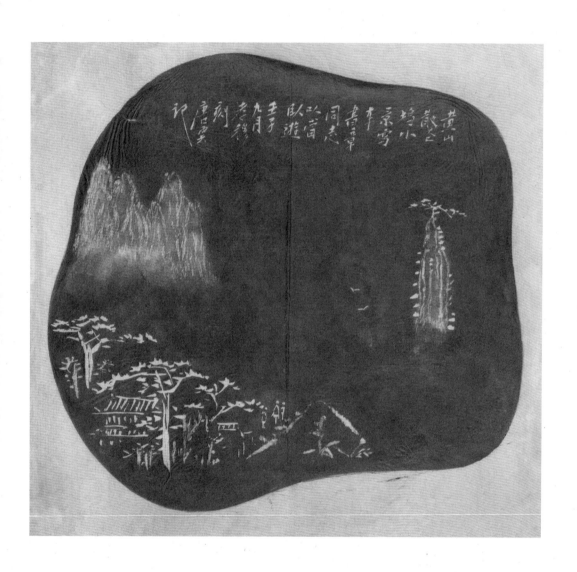

**唐云画黄山散花坞小景**（砚台 白书章上款）

一九七二年　纵一四·九厘米　横一五·八厘米

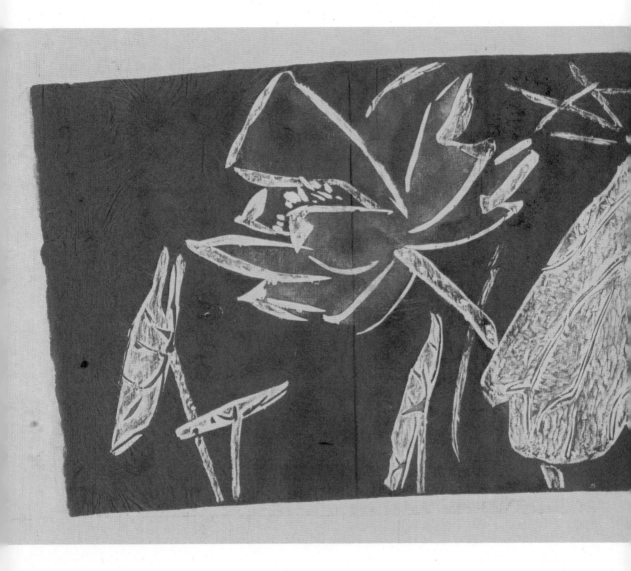

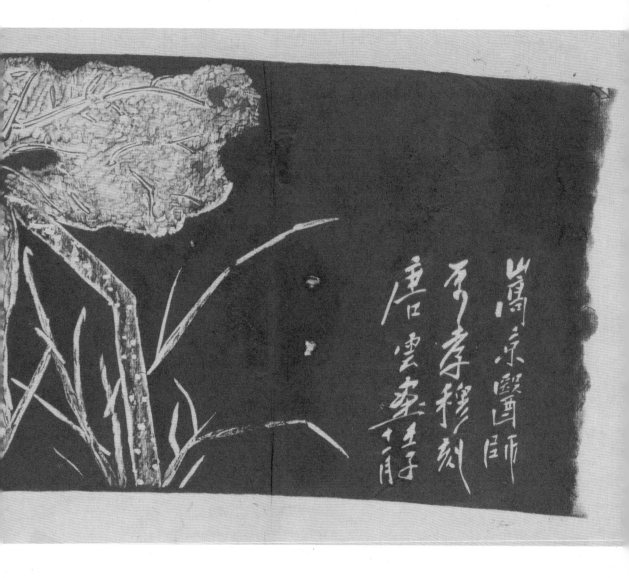

唐云画荷花　（笔筒）

一九七二年　高一四·三厘米

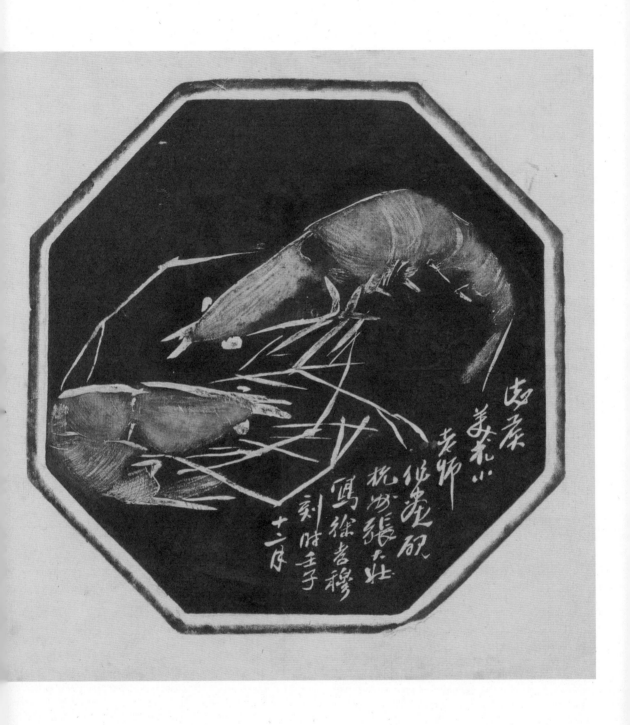

**张大壮画对虾**　（砚盖）

一九七二年　纵二四 · 三厘米　横二四 · 三厘米

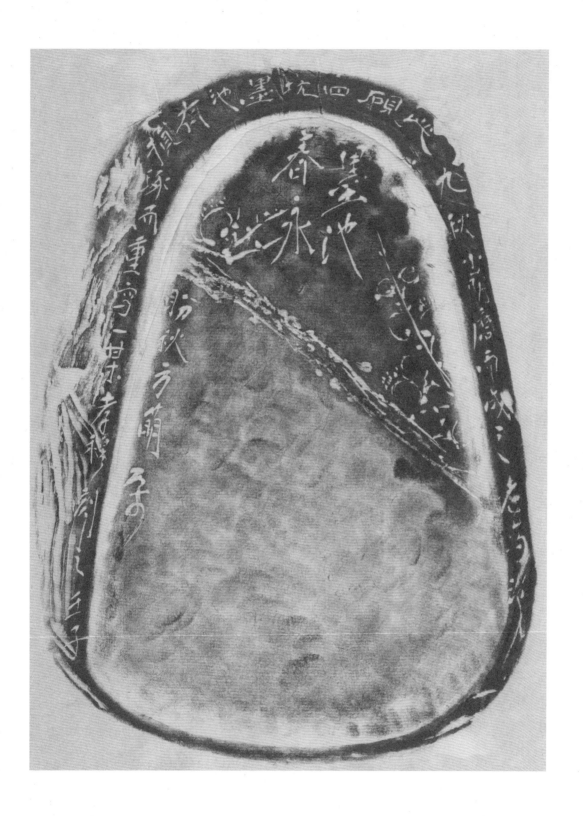

**唐云画梅花** （砚台 徐盼秋、方萌上款）

一九七二年 纵一八·三厘米 横一三·六厘米

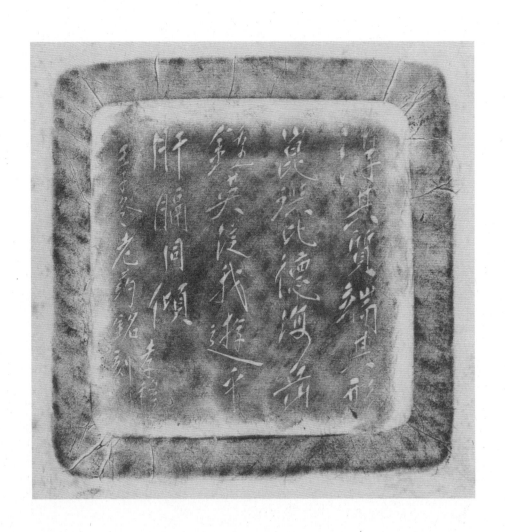

**唐云书"淳其质，端其行，昆珸比德，海岳钟英，从我游乎，肝膈同倾"**（砚台）

一九七二年　纵一一厘米　横一一厘米

唐云画梅花 （笔筒 韩去非上款）

一九七二年 高一六·四厘米

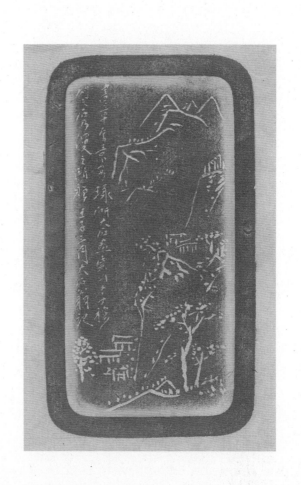

唐云画山水　（砚台　白书章上款）

一九七二年　纵一〇厘米　横六厘米

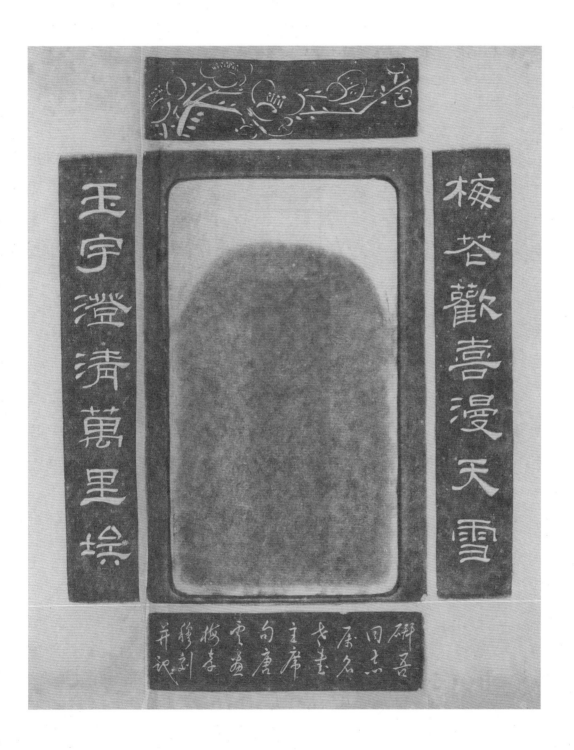

承名世书"梅花欢喜漫天雪，玉宇澄清万里埃"唐云画梅花　（砚台）

一九七二年　纵二四·三厘米　横一八厘米

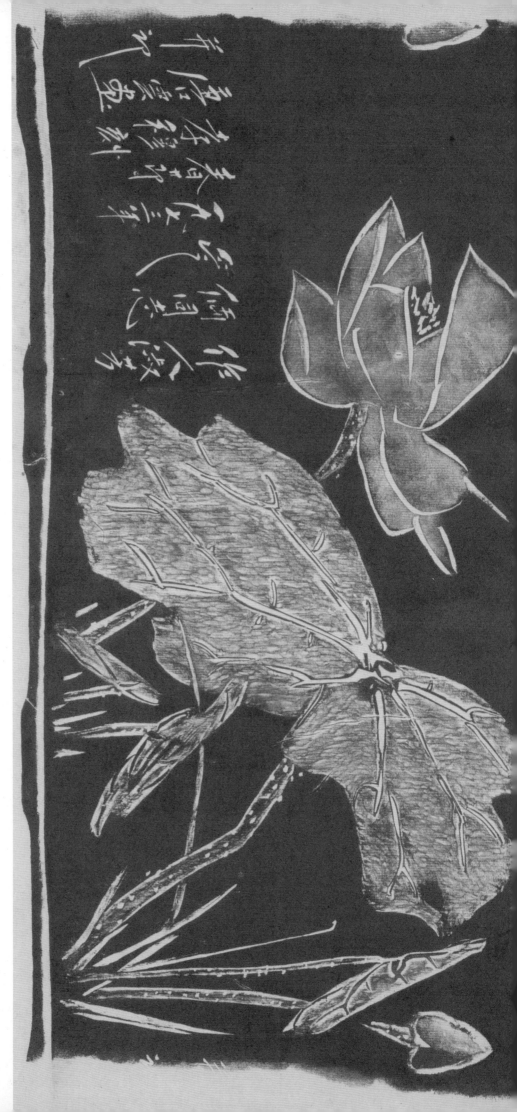

唐云画荷花 （笔筒 吴作人、萧淑芳上款）

一九七三年 高一五·四厘米

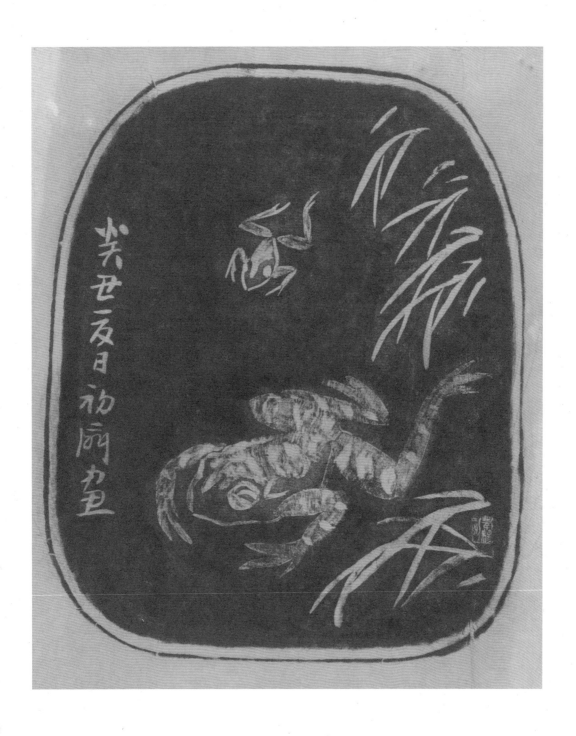

来楚生画蛙戏 （砚盖）

一九七三年　纵一七·六厘米　横一四·六厘米

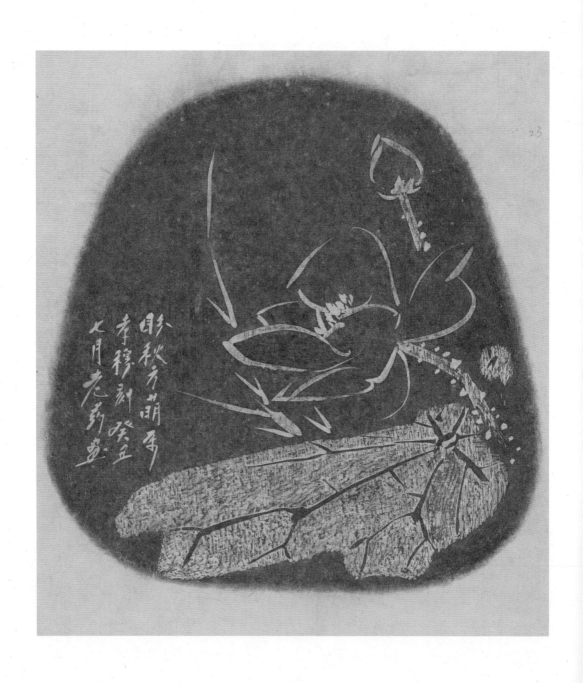

**唐云画荷花**　（砚盖 徐盼秋、方萌上款）

一九七三年　纵二五·七厘米　横二五·四厘米

唐云画秀竹 （砚台）

一九七三年　纵一八·七厘米　横一二厘米

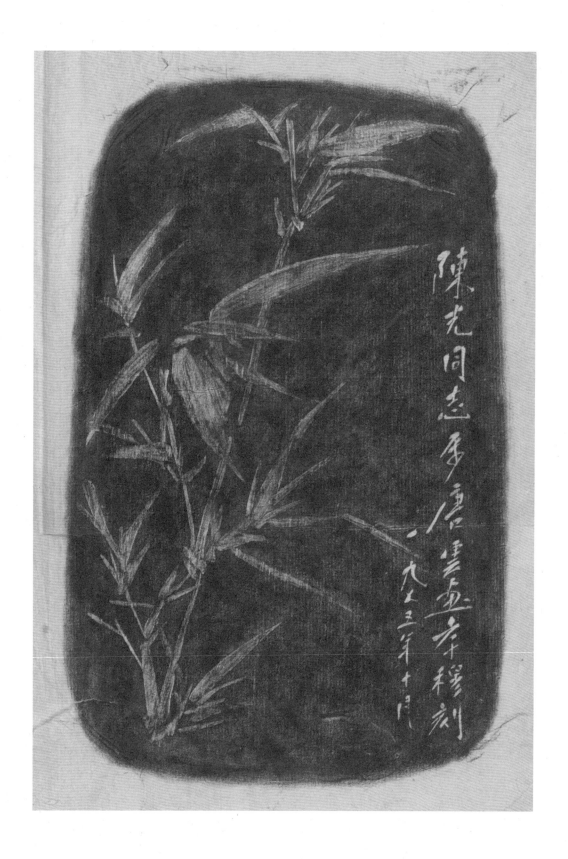

唐云画秀竹 （砚台）

一九七三年　纵一八·七厘米　横一二厘米

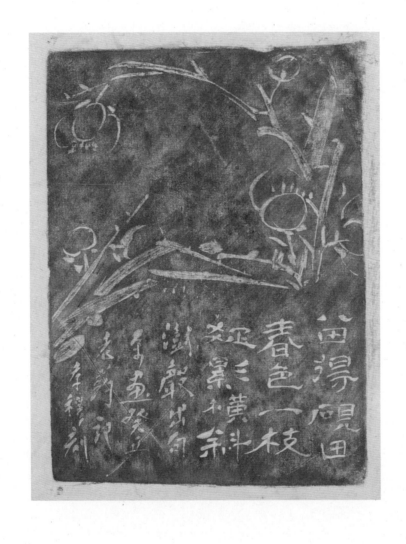

**唐云画梅花** （砚台 张澍声上款）

一九七三年 纵一一·六厘米 横八·八厘米

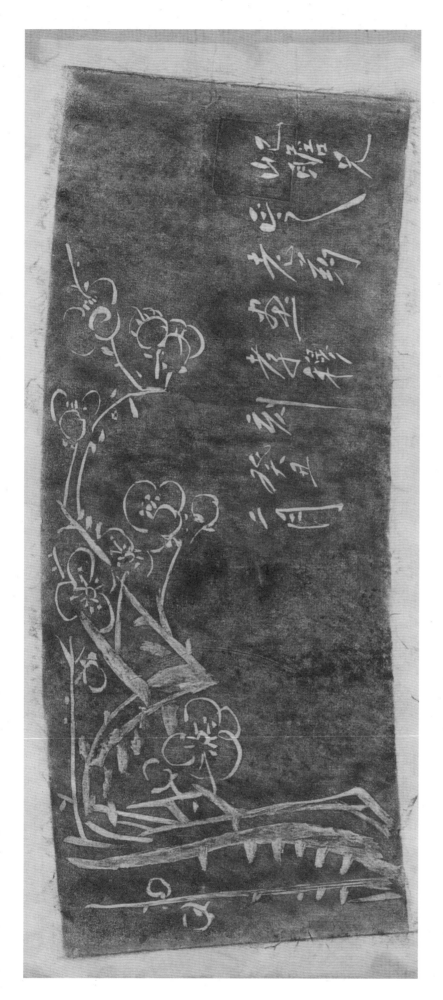

唐云画梅花　（笔筒　朱屺瞻上款）
一九七三年　高一〇·五厘米

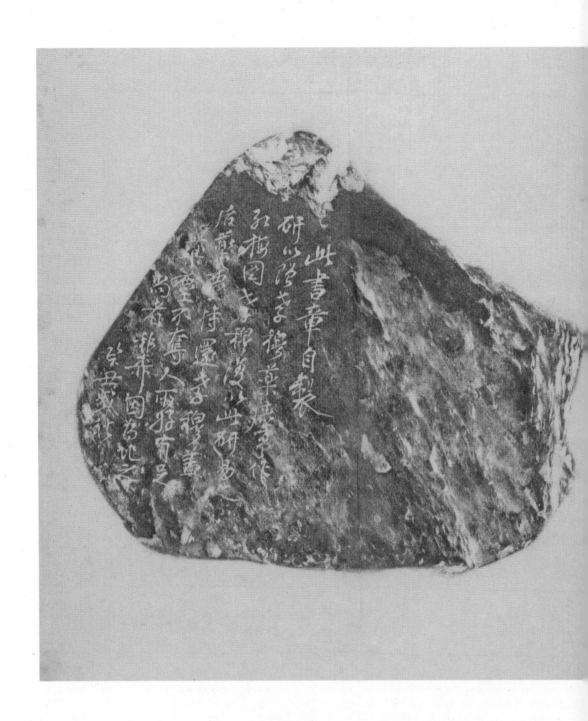

谢稚柳书卧牛砚铭 （砚台）
一九七三年　纵一二厘米　横一四厘米

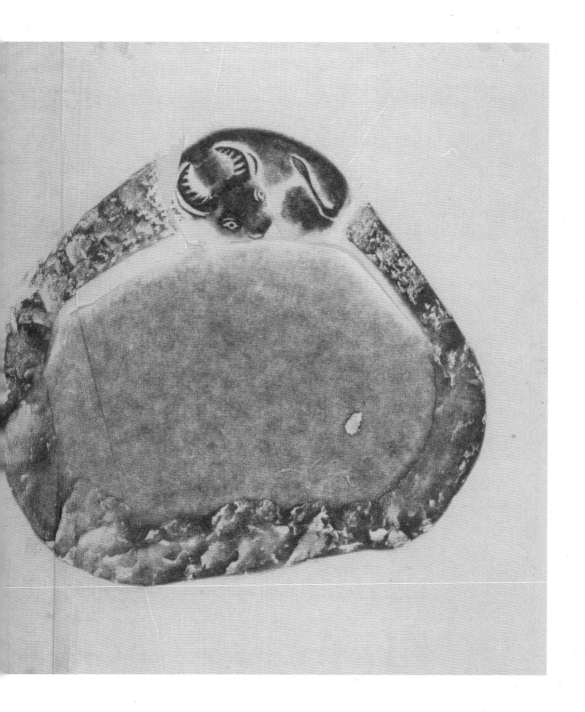

张大壮画老梅

一九七三年　高一四厘米

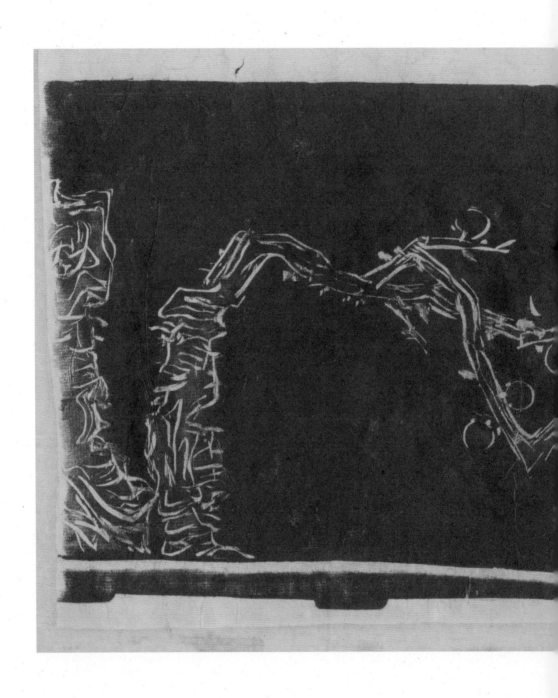

**张大壮画老梅**　（笔筒）

一九七三年　高一四厘米

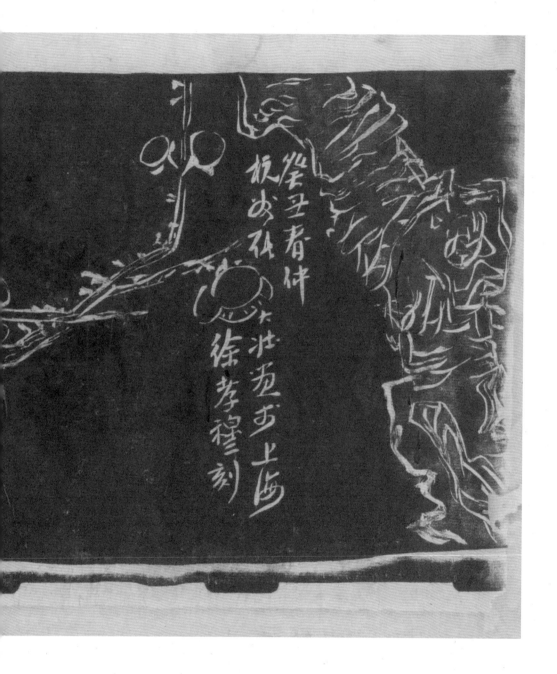

**唐云书老药行箧砚铭**（砚台）

一九七三年　纵八厘米　横八 · 六厘米

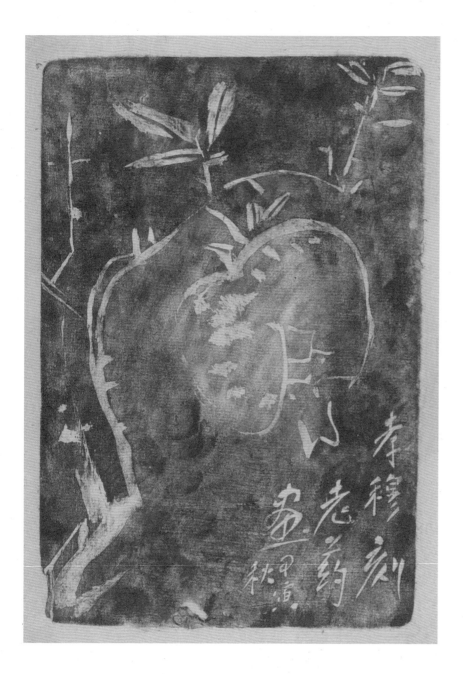

唐云画石榴 （砚台）

一九七四年 纵一五·二厘米 横一〇·五厘米

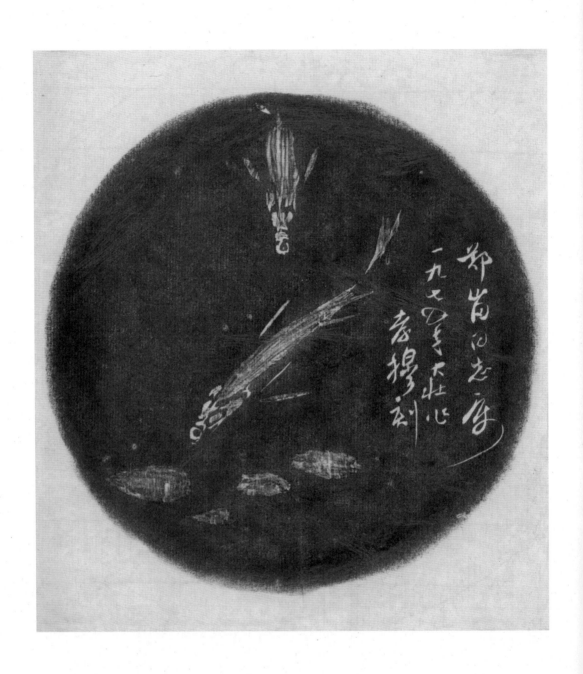

**张大壮画游鱼**　（砚台 郑岗上款）

一九七四年　径一五·五厘米

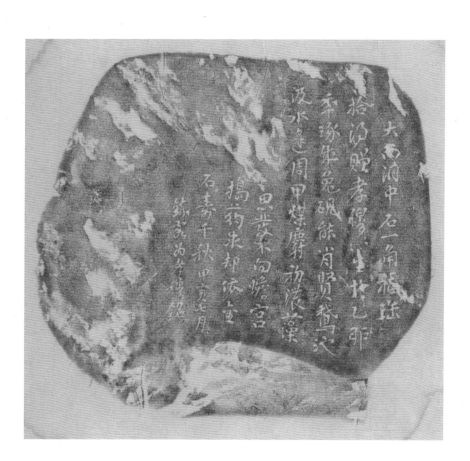

周鍊霞书砚铭（砚台）

一九七四年 纵九·六厘米 横一〇·八厘米

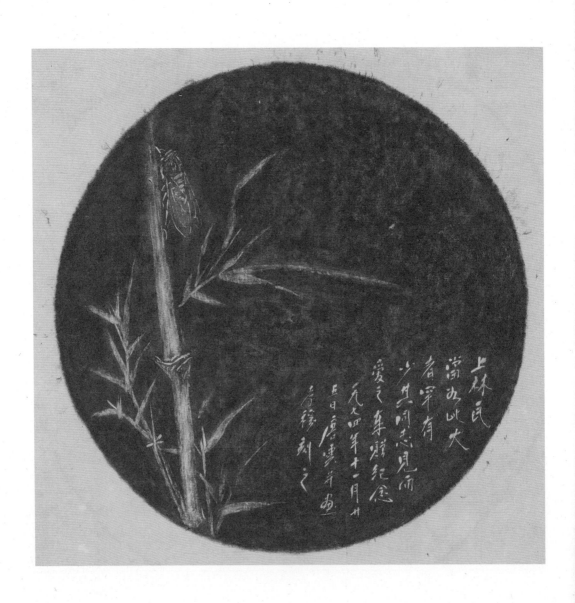

**唐云书上林瓦当砚铭并画蝉竹**（瓦当砚　赖少其上款）

一九七四年　径二二·五厘米

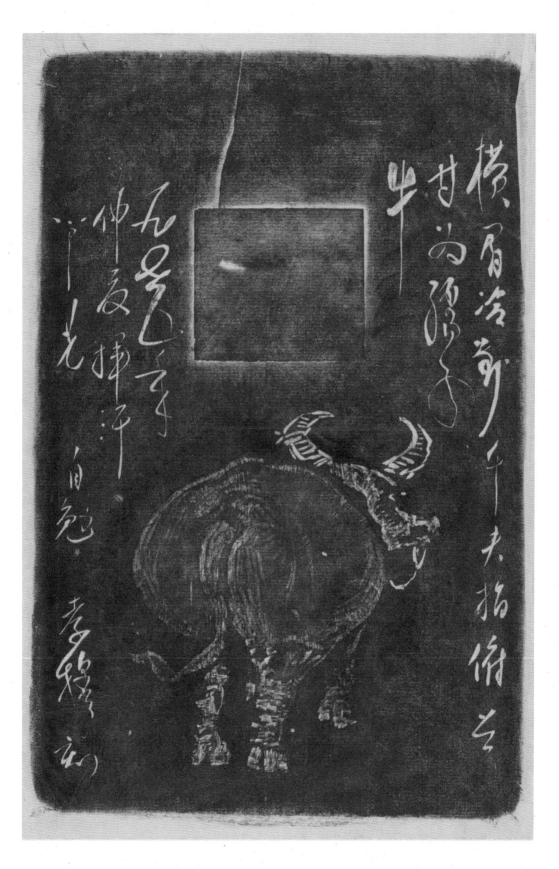

芦芒书"横眉冷对千夫指，俯首甘为孺子牛"并画牛（砚台）

一九七五年　纵二三厘米　横一五·五厘米

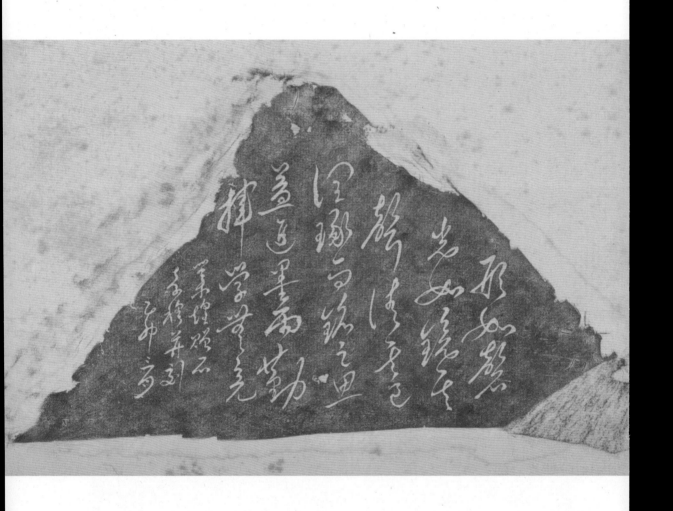

**徐孝穆自书诗** （砚台）

一九七五年　纵一〇·二厘米　横一八厘米

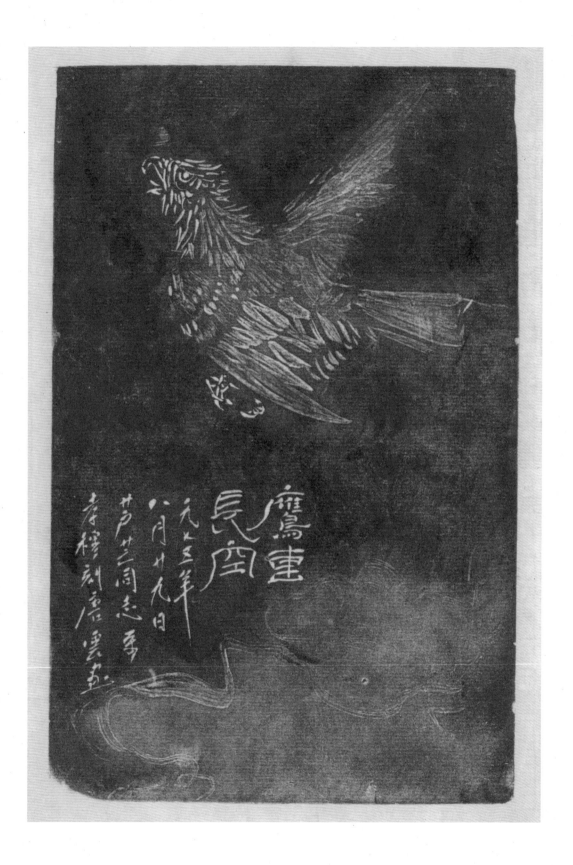

唐云画鹰击长空 （砚台 芦芒上款）
一九七五年　纵一九·五厘米　横一三厘米

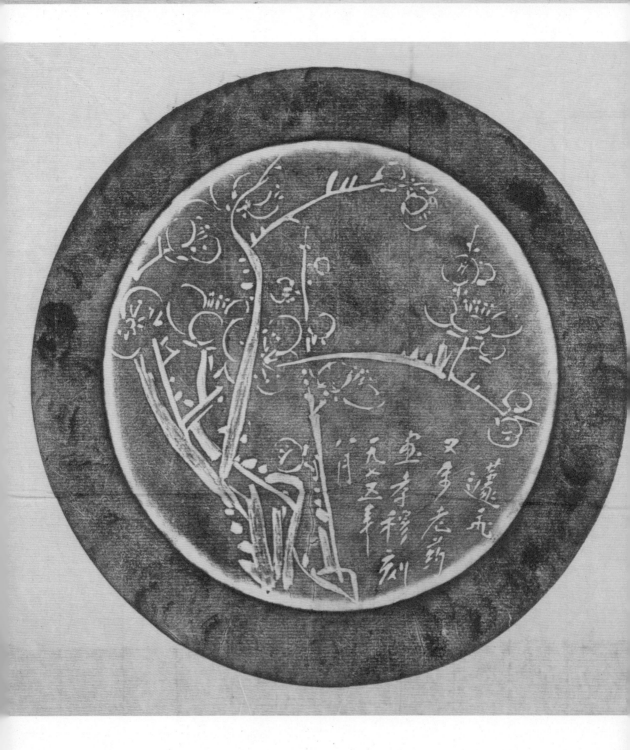

唐云画梅花 （砚台）

一九七五年　径一九・六厘米

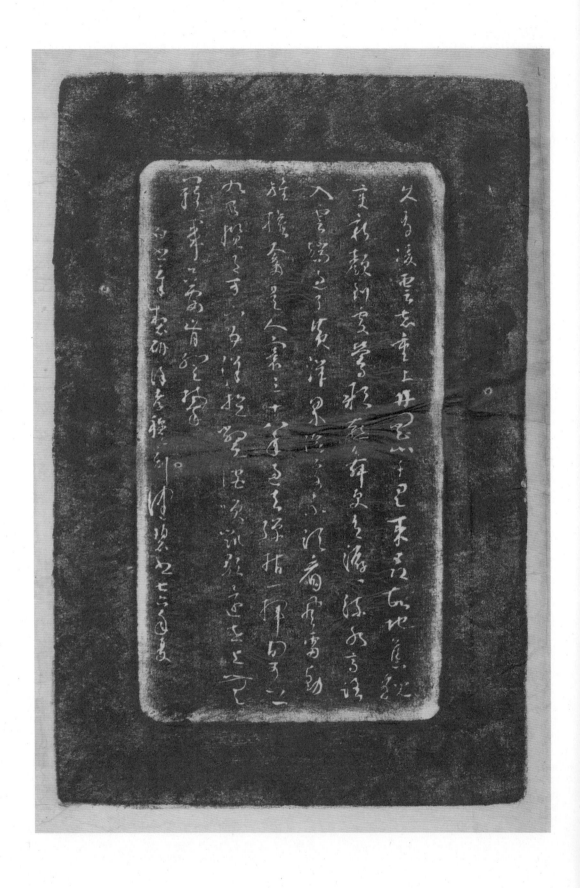

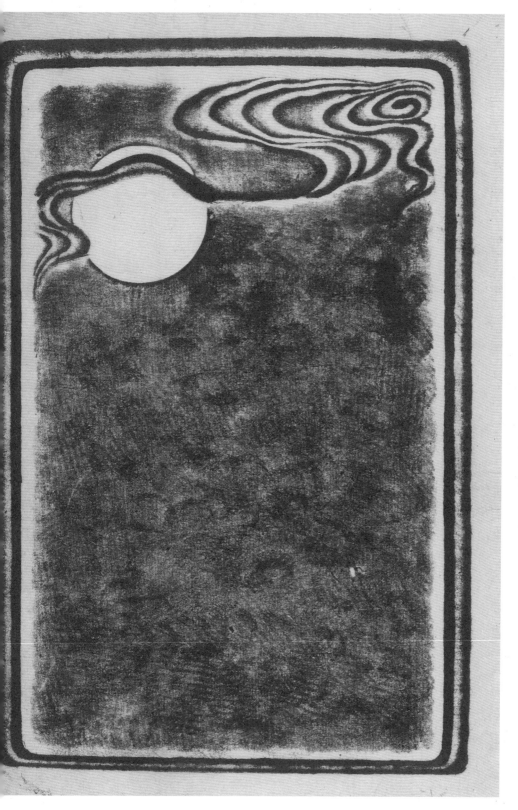

陈佩秋书毛泽东《水调歌头·重上井冈山》（砚台）

一九七六年 纵一九·四厘米 横一三厘米

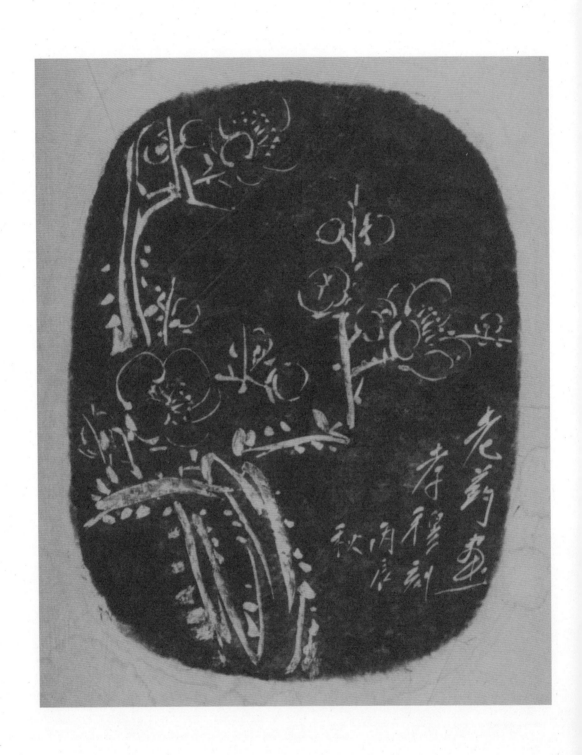

**唐云画梅花**（砚盖）

一九七六年　纵一六厘米　横一二厘米

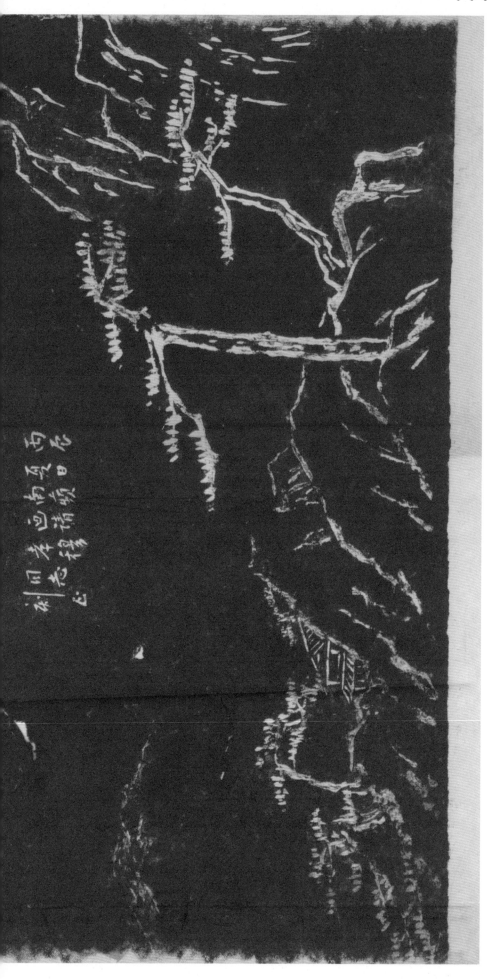

江南蘋画丛山劲松 （笔筒）

一九七六年 高一七·五厘米

徐孝穆书"四海翻腾云水怒，五洲震荡风雷激"（砚台）

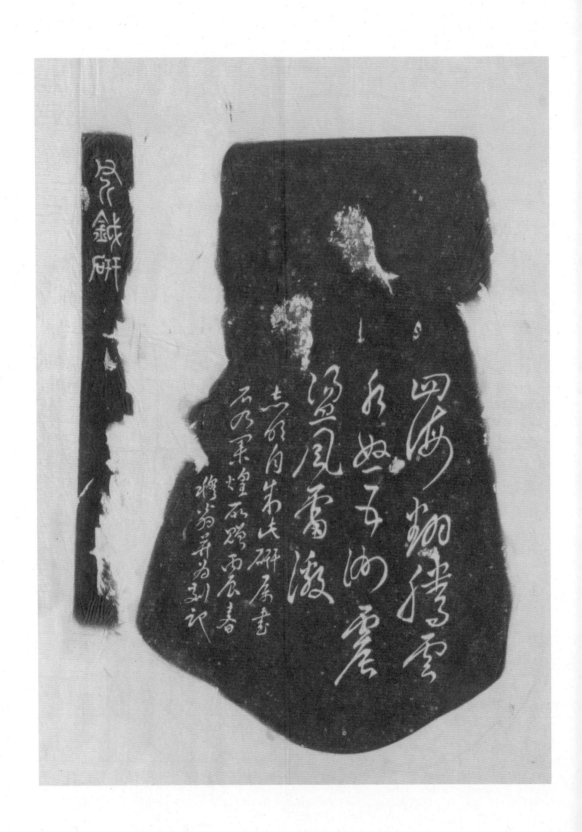

**徐孝穆书"四海翻腾云水怒，五洲震荡风雷急"**（砚台）
一九七六年　纵一六厘米　横一二厘米

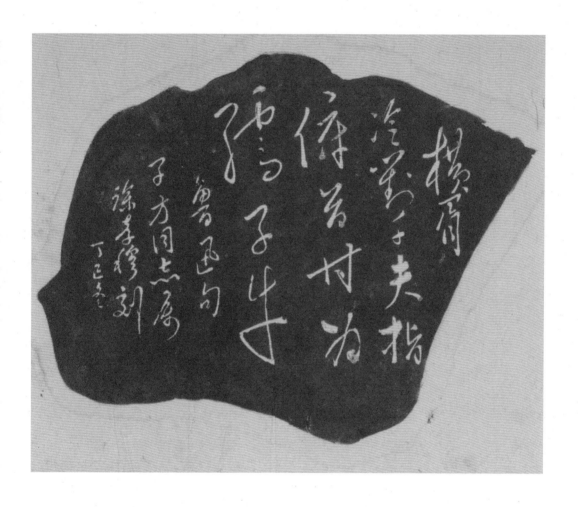

徐孝穆书"横眉冷对千夫指，俯首甘为孺子牛"（砚台）
一九七七年　纵一一厘米　横一四·五厘米

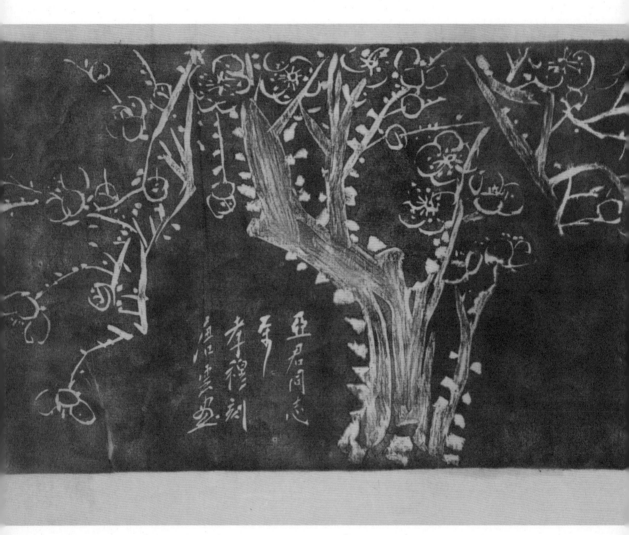

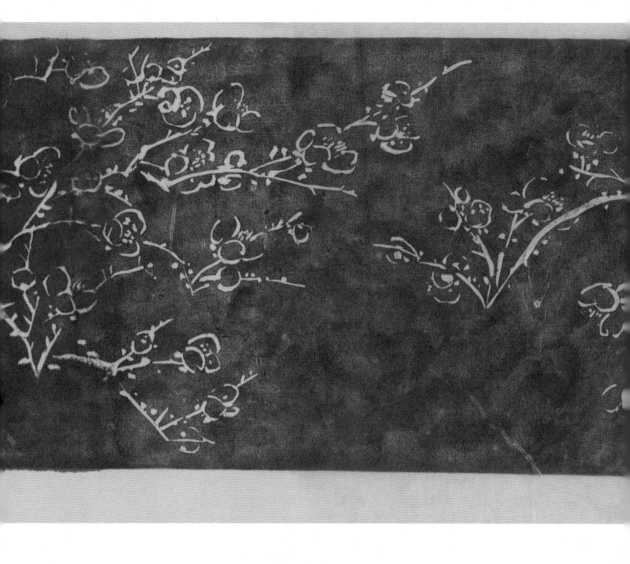

唐云画梅花 （笔筒）

二十世纪七十年代　高二〇厘米

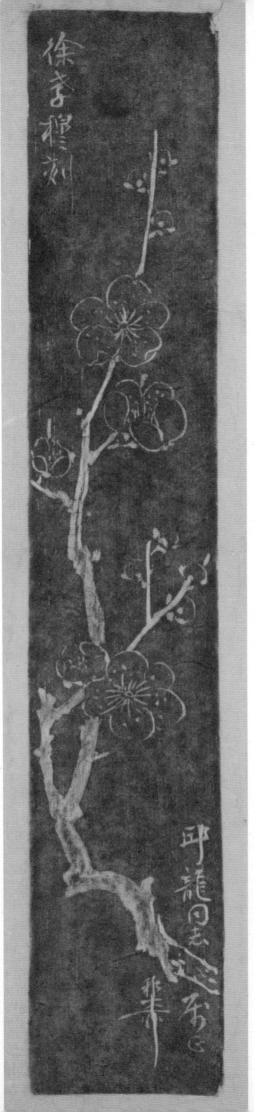

**谢稚柳画梅花**（镇纸 邱龙上款）

二十世纪七十年代 纵二四·七厘米 横四·五厘米

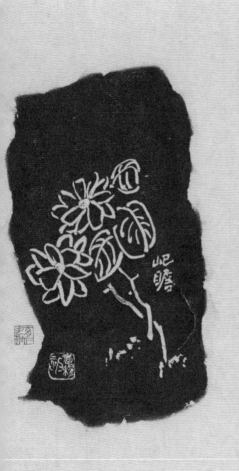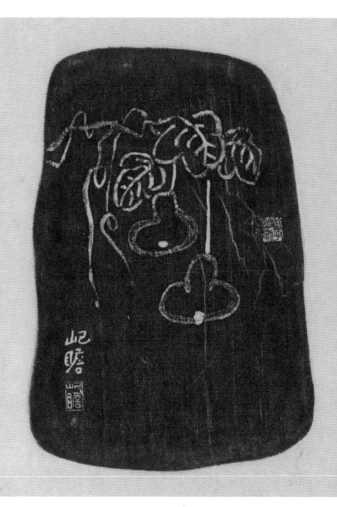

朱屺瞻画葫芦 菊花 （砚台 砚盖）
二十世纪七十年代　纵二二厘米　横一五・二厘米

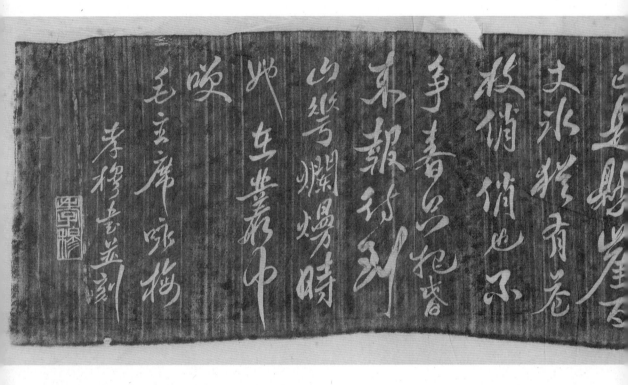

**徐孝穆书毛泽东《卜算子·咏梅》** （笔筒）

二十世纪七十年代　高二二·五厘米

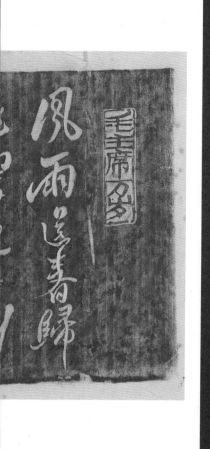

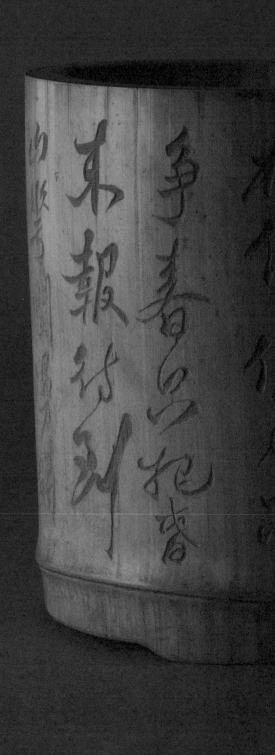

唐云画荷花 （砚台 韩去非上款）

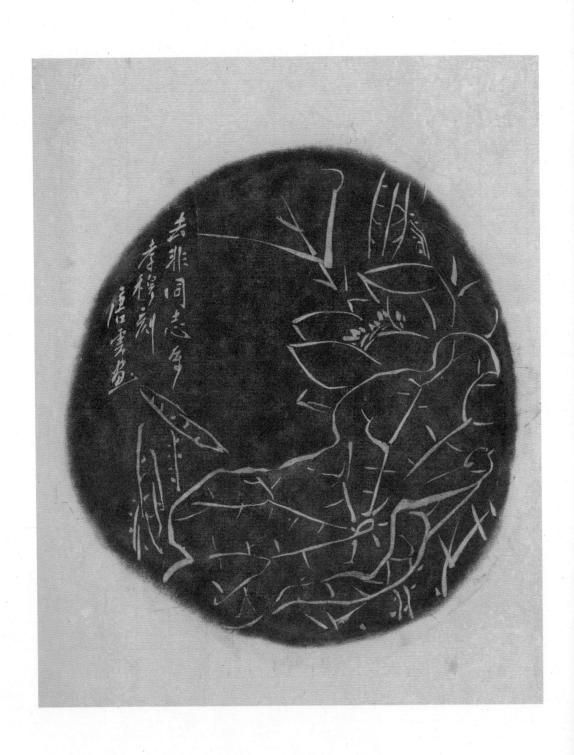

**唐云画荷花** （砚台 韩去非上款）
二十世纪七十年代 纵一三·四厘米 横一二·五厘米

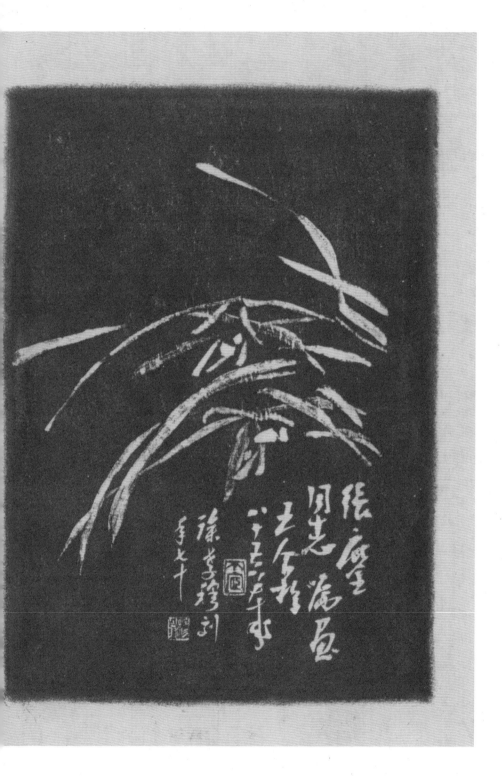

王个簃画兰花 （砚台）

一九八四年　纵一六·四厘米　横一二厘米

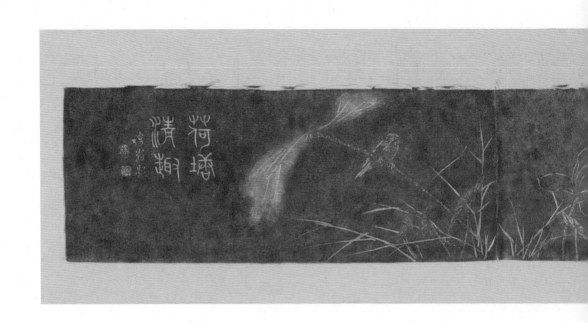

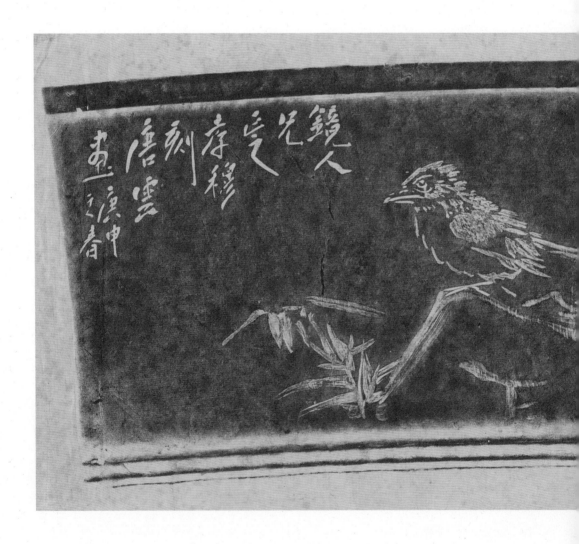

徐孝穆书"荷塘清趣" 乔木画荷 （砚台）

一九八〇年　纵一〇厘米　横六二·四厘米

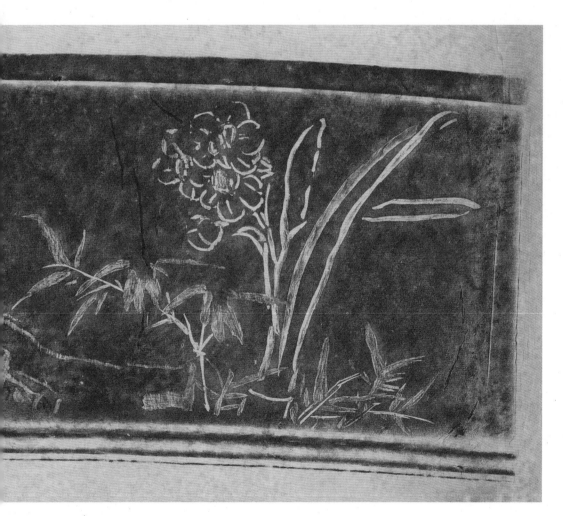

唐云画水仙小鸟 （笔筒 张镜人上款）

一九八〇年　高一五·二厘米

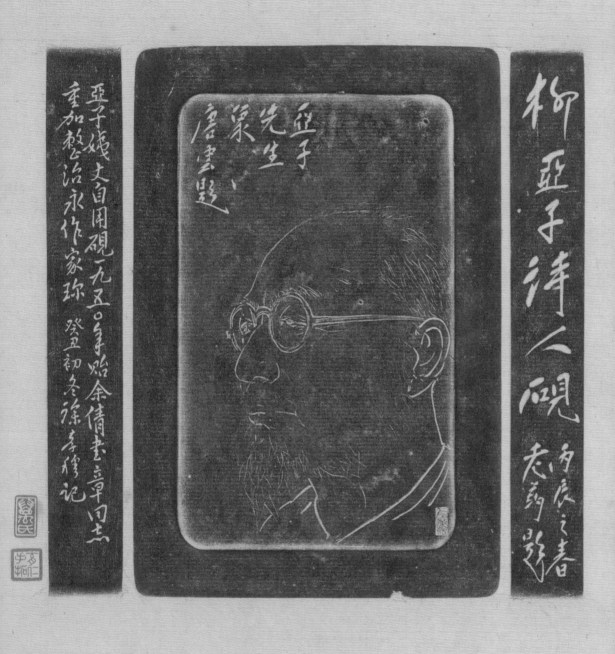

亚子
先生
察
唐云题

亚子媛大自用砚一九五〇年赠余倩画章同志
重加教治永作家珍　癸丑初冬徐孝穆记

柳亚子诗人砚　戊辰之春　志翁影

徐孝穆题砚铭　一九七三年　詹仁左画柳亚子像　唐云题砚铭
一九七八年　徐孝穆书柳亚子《一九四五年九月十二日自题绘像一律》
一九八〇年　（砚台）

纵一〇·七厘米　横七厘米

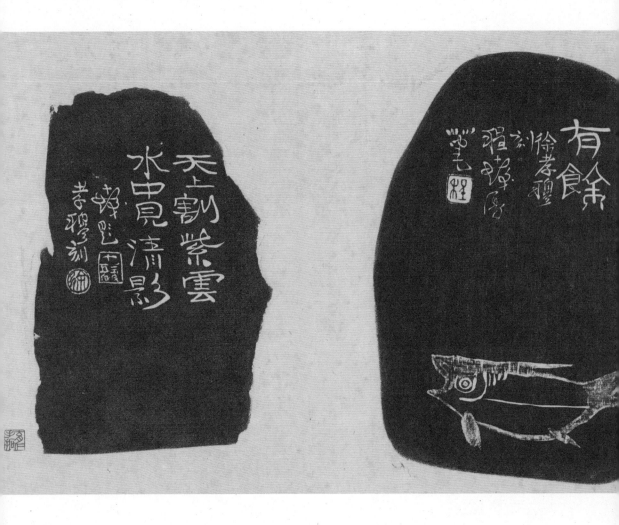

**程十发书"天上割紫云，水中见清影"并画游鱼**　（砚台 砚盖）

一九八一年　纵二〇·五厘米　横一三·二厘米

唐云书"毋贪墨，宁雌黄，功最深，补讹亡"并画烛台　（砚台 砚盖）
一九八一年　纵一二厘米　横七·三厘米

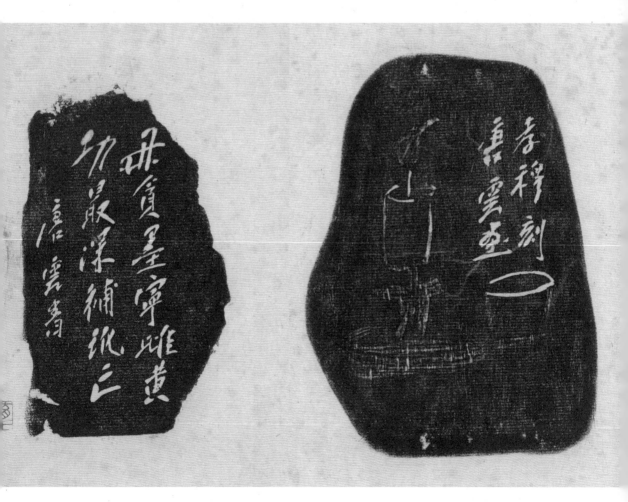

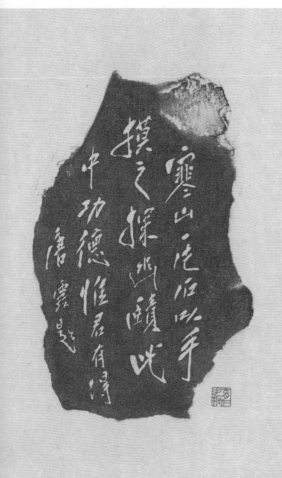

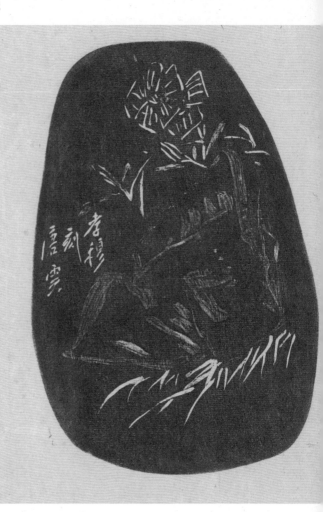

**唐云书"寒山一片石，以手摸之探幽赜，此中功德，惟君有得"并画山石**　（砚台　砚盖）

一九八一年　纵二二·六厘米　横一五·五厘米

王个簃书"花开六出玉无瑕"并画水仙 （砚台 砚盖）

一九八一年 纵一九·六厘米 横一三厘米

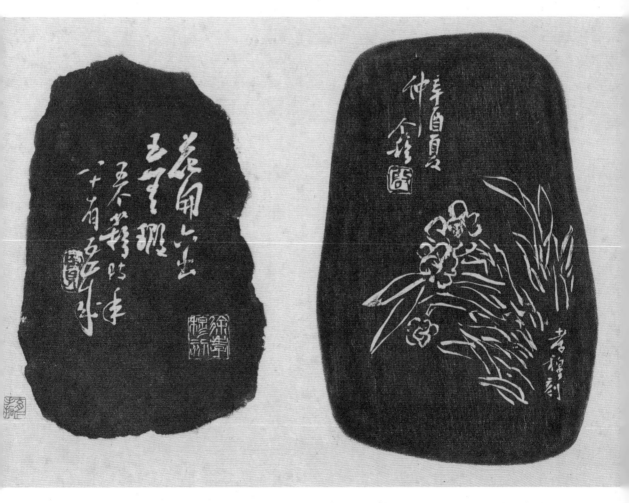

**王个簃画松石**　（砚台）

一九八一年　纵一八·二厘米　横一一·七厘米

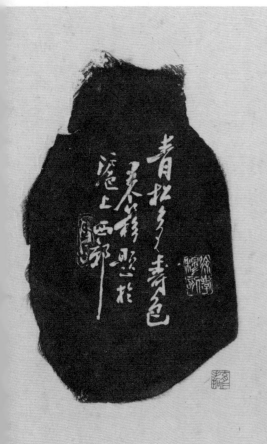

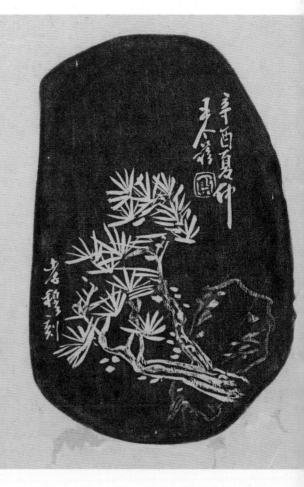

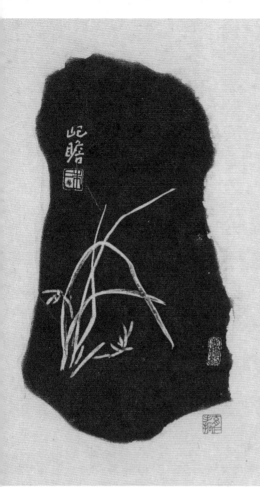
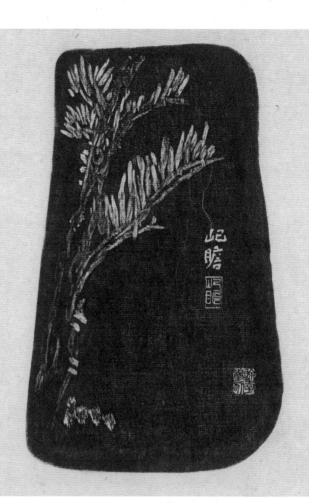

朱屺瞻画芭蕉 兰花 （砚台 砚盖）
一九八一年 纵二二·五厘米 横一四厘米

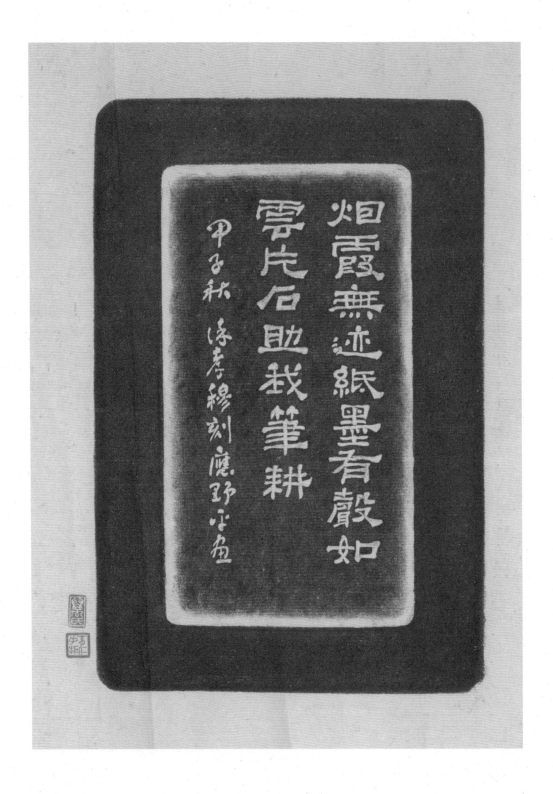

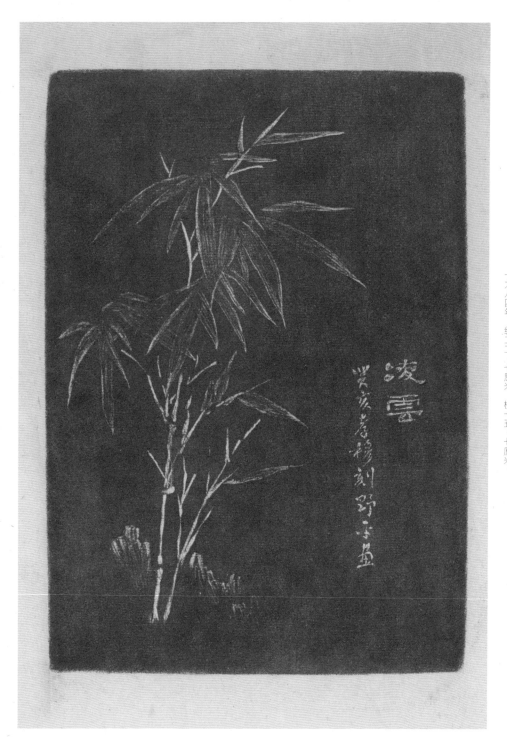

应野平画翠竹 （砚台 砚盖）

一九八四年 纵二三·七厘米 横一五·七厘米

# 后记

徐晓东

去年，上海书画出版社的编辑找到我，谈及想在 2016 年出版爷爷徐孝穆的竹刻艺术作品集《刻划始信天有功》的基础上，再出一套拓片精品集。我欣然应允了，因为我觉得这对爷爷本人，或是竹刻艺术领地，都是一件非常有意义的事情。

首先，目前图书市场上，真正以拓片为素材的专门出版物，非常少见。本身这套专集的出版即是弥补了这一类图书的缺失，其艺术参考价值不言而喻。在当下举国倡导继承传统文化和工匠精神的大背景下，相信本套拓片专集的出版，将会极大地丰富我们对于这一艺术门类的文献资料，提升全民欣赏水平。

其次，这套专集的出版，也是完成了爷爷徐孝穆一直以来的一个宿愿。记得 20 世纪 80 年代他在写给端木蕻良的一封信中，就曾有言：舍弟文烈（徐文烈是徐孝穆的弟弟）近为我在广州人美出版社联系，拟将弟数十年所刻扇骨拓片样部分出版，书名谓《徐孝穆刻扇选集》，已由颜文樑先生题签，将来再拟出一本刻壶选集及刻砚选集，除此尚留有大量刻竹臂搁、镇纸、笔筒等拓片，均可另出专集也。如老兄能为我推荐在京出版，亦所企盼焉……而今，上海书画出版社汇集我们家族保存的大部分作品拓片，并挑选其中的精品，出版成集，真是一件令人欣慰的快事！

爷爷毕生创作了超过千件的竹刻、砚刻、壶刻艺术珍品，绝大部分都是为朋友创作，完成后就交与他人了。为了使自己的艺术创作有一个积累，多数作品在给友人之前，都留了拓片。大约有一半是他自己手拓，一半请朋友帮忙拓，帮助拓片的朋友中万育仁是拓得最好并拓得最多的。万育仁是上海博物馆专业搞拓片的专家。这些拓片历经几十年，用纸又非常薄，很难妥善保存。大约在 60 年代前期，奶奶王珠

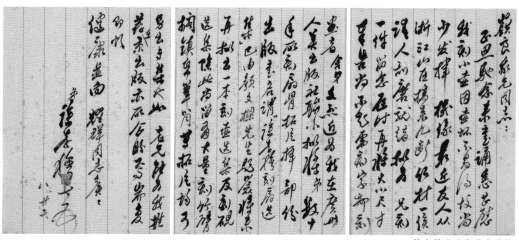

徐孝穆致端木蕻良信札

琏就曾帮爷爷把拓片整理成册，请人装订成十几本线装书；80年代前期，爷爷又让叔叔维坚把大部分没有整理装订的拓片托裱了。这些工作，使这些拓片更加便于保存。爷爷去世后，小女培蕾非常仔细地把所有遗物都妥善保存，其中也包括这一批近千张拓片，全部完整地留存下来，使本套专集的出版成为可能。而这套专集中的拓片作品，让我们有机会从另外一个视角来欣赏这些大师们的作品。

爷爷徐孝穆的竹刻成就，就是采用浅刻的技艺，将写意画的笔墨气韵，以生动的刻划展现出来。正如郑逸梅先生所评价的：所有作品，无不运刀如笔，神韵潇洒；凭着他掌握的一柄小刻刀，把各派书画家的笔法气韵，全部表现出来，不必见款，人们一望而知这是某名人的书和某名人的画，一无爽失，非具有相当功力，不克臻此。此处，我更想补充的是，爷爷的艺术成就，不仅是逼真还原那些名人的书画作品，

更是通过竹刻所特有的艺术表现手法，运用刀痕、深浅、线面，有虚有实，亦柔亦刚地呈现给观者，让这些作品更有立体感，更生动了，更有魂魄了。这像是在讲述每一件作品背后的故事，又仿佛让我们聆听到艺术家当时当刻创作的心境。显然，通过爷爷的铁笔，书画作品得到了再升华！

而拓片恰恰可以比较真实和完整地反映这些雕刻作品原作的气韵，特别是刻工和全貌，不会因为原作形态的特殊性或者观赏光线和角度的限制，而丧失了洞悉这些竹刻、砚刻、壶刻艺术珍品的机会。而拓片和原作照片相映成辉，相互映衬，各有所长，放在一起对照着欣赏，可以更加全面地了解徐孝穆竹刻艺术的全貌。

2019年6月

图书在版编目（CIP）数据

徐孝穆竹刻艺术拓片集：全四册 / 徐孝穆著；徐
晓东编. -- 上海：上海书画出版社，2019.7
ISBN 978-7-5479-2100-5

Ⅰ. ①徐… Ⅱ. ①徐… ②徐… Ⅲ. ①竹刻—作品集
—中国—现代 Ⅳ. ①J325

中国版本图书馆CIP数据核字(2019)第137607号

特别鸣谢文人空间
在此书编辑过程中的大力襄助

# 徐孝穆竹刻艺术拓片集

徐孝穆 著　徐晓东 编

| | |
|---|---|
| 责任编辑 | 王　彬 |
| 审　读 | 雍　琦 |
| 摄　影 | 杨杰涵 |
| 装帧设计 | 杨　妍 |
| 技术编辑 | 包赛明 |

| | |
|---|---|
| 出版发行 | 上海世纪出版集团<br>上海书画出版社 |
| 地　址 | 上海市延安西路 593 号　200050 |
| 网　址 | www.ewen.co<br>www.shshuhua.com |
| E-mail | shcpph@163.com |
| 制版印刷 | 上海雅昌艺术印刷有限公司 |
| 开　本 | 880×1230　1/16 |
| 印　张 | 30.5 |
| 印　数 | 1,800 |
| 版　次 | 2019 年 7 月第 1 版　2019 年 7 月第 1 次印刷 |

| | |
|---|---|
| 书　号 | ISBN 978-7-5479-2100-5 |
| 定　价 | 428.00 元（全四册） |

若有印刷、装订质量问题，请与承印厂联系